世界名畫家全集　何政廣主編

列維坦 Issac Levitan

何政廣◉主編、馬曉瑛◉撰文

藝術家出版社

世界名畫家全集

俄羅斯風景畫派大師

列維坦

Issac Levitan

何政廣●主編
馬曉瑛●撰文

藝術家出版社

目　錄

前 言

在俄羅斯藝術史上，十九世紀後期是俄國繪畫最昌盛的時代，俄羅斯民族風景畫派發展和成熟階段。「巡迴展覽畫派」頻繁的展覽活動，對俄國風景畫派的壯大產生催化作用，整個俄國畫壇可以說是群星燦爛，成就斐然。這是人才輩出的時代，從伊凡諾夫、克拉姆斯科伊、列賓、蘇里科夫、希斯金、庫因芝等都產生於這一時期，風景畫家列維坦（Issac Levitan, 1860-1900）在這矚目的行列中，占有一席光榮的地位。列維坦屬於「巡迴展覽畫派」所培養起來的新的一代，被譽為偉大的俄羅斯抒情風景畫大師，也被稱為俄羅斯自然的有力歌手。

列維坦1860年8月18日出生於科溫省的基巴爾特鎮猶太人家庭，60年代末遷居莫斯科。1873年8月進入繪畫雕刻建築學校，在薩夫拉索夫的風景畫室學習。1887年特列恰科夫畫廊購入他的克里木習作。春季赴伏爾加，此後連續二次赴伏爾加，畫了〈伏爾加河的陰天〉、〈薄暮〉、〈樺樹林〉、〈斯洛博德卡的金秋〉等。1890年首次出國，遊歷法國、義大利。1891年成為巡迴展覽協會會員。特列恰科夫畫廊先後購入他的〈破舊的小院〉、〈淵邊〉等油畫。1894第二次出國，住在維也納、尼斯、巴黎。1897年3月獲院士稱號，第三次出國，畫阿爾卑斯山風景，創作〈春汛〉、〈秋天的公路〉、〈暮秋佳日〉。1898年9月出任繪畫雕塑建築學校風景畫班教授。1899年在《藝術世界》雜誌舉辦的展覽會上展出〈暮色〉、〈海岸〉、〈寂靜〉，並參加第27屆巡迴展覽會。1900年在《藝術世界》雜誌舉辦的展覽會展出創作畫與習作20幅，並在巴黎萬國博覽會上展出〈秋〉、〈早春〉、〈月夜〉、〈春〉。7月22日列維坦逝世，享年40歲。

這一位十九世紀後期風景畫中最後一位大師，短促的一生留下數量眾多作品。他善於運用抒情手法描繪風景，從列維坦作品中可以看出他對俄羅斯自然獨特的、深刻的理解，以及善於揭示自然祕密的驚人的藝術力量。列維坦的繪畫的魅力，在他本人身上也有，他總是彬彬有禮的、溫和的、優雅的，從他內心流露出真摯和誠懇。而他在風景畫中揭示出自然所固有的詩情畫意，真實、優美和婉約，同時又充滿畫家本人心靈的顫動。靜靜地面對列維坦的畫，真有和畫共訴心曲，互傾衷腸之感。列維坦在描繪光和空氣方面的要求，對許多人來說是出乎意料的新發現。他說：「要表現出美來，要傳神，要表達的不是紀錄式的真實，而是藝術的真實。」

列維坦的繪畫主題不是城堡和花園，而是耕地和茅舍，不是常綠的橄欖樹，而是發黃的槭樹。祖國的草地和耕田，白樺和雲杉，灰色的茅屋和白色的農舍，成為出現在他畫布上的特色。列維坦既根據實景，也憑記憶作畫。他並不為自然的瞬息即變的現象所囿，而是力求畫出帶有自己感覺在內的概括形象。例如他先後畫了兩幅名畫都取名〈金秋〉，把他在水濱湖畔長久觀察到的白樺、槭樹、白楊如何漸漸換上秋裝的燦爛印象都表達出來了。列維坦在另一幅名叫〈通往弗拉基米爾之路〉的油畫作品，以低沉的調子，抒發了自己對沙皇專制政體的憤恨。天空猶如鉛一般陰沉，一條漫長而坎坷的道路通向遠方；這是一條苦難的道路，幾個世紀以來，不知其數的受害者，從這裡被流放到西伯利亞去。這是很快使列維坦聲譽卓著的風景畫傑作。

列維坦在俄羅斯現實主義風景畫基礎上，吸收了西方繪畫，包括印象派繪畫技巧，進行藝術革新和創造，執著地走著自我探索之路，使十九世紀後期的俄羅斯風景畫派，邁入一個更高的文化藝術層次。

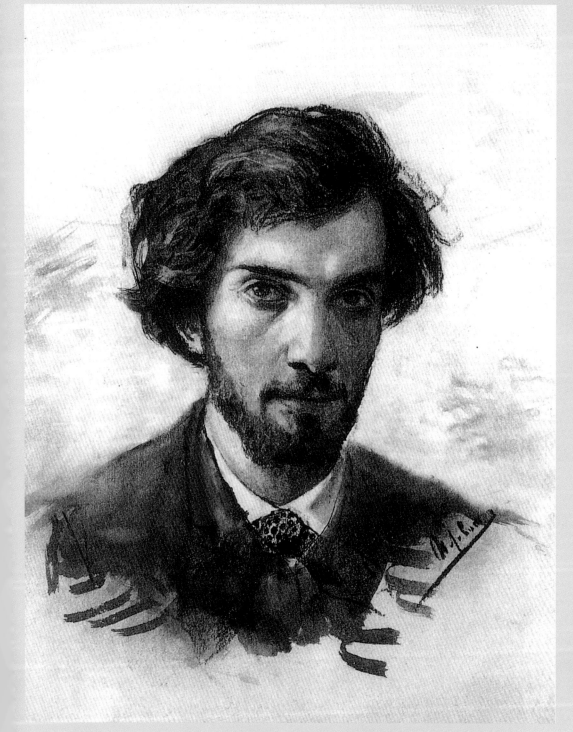

列維坦　**自畫像**　1880　墨汁、水彩、黃色素描紙　38×27.9cm　俄羅斯國家特列恰科夫美術館收藏

俄羅斯風景油畫傳承

　　翻開美術史，從古至今風景畫家如過江之鯽、如繁星之多，而列維坦卻永遠不過時，只會隨著歲月流逝，更顯出珍貴不凡的價值。列維坦的作品能藉由一個普通的景色（通常是被人忽略的景色），輕敲開你的心防，使人無盡的愉快徜徉。

　　列維坦一生短暫坎坷，而作品裡你卻看不到這個「苦感」。畫家將一生短暫四十年歲月中，經歷的苦難一股惱全幻化成作品上的自我要求，用畫布上的「圓滿」來彌補現實人生的缺憾。無論是寫生夕陽下的修道院〈晚鐘〉、蒼涼的天地〈墓地上的天空〉、清新雪景〈三月〉，列維坦用畫筆為自己帶來救贖，如同他的作品為世人啟發，他的一生在夾縫中求生存，殘缺中求圓滿，藉作品，為我們的生活帶來力量。

文化上的〈黃金時期〉十九世紀

　　列維坦的藝術成就，在俄羅斯美術史上占有重要的位置，風景油畫藝術這棵枝繁葉茂的大樹上，從1850年至1950年間，結出為三代傑出豐盛的果實。而列維坦在主幹位置可以排列為第二代菁英。

　　第一代畫家是參加俄國「巡迴展覽畫派」展覽的前鋒部隊，他們分別是描繪作品〈白嘴鳥飛來了〉的亞歷山大・薩夫拉索

列維坦的油畫啟蒙導師，風景畫巨匠亞歷山大‧薩夫拉索夫

列維坦的油畫啟蒙導師，風景畫巨匠：亞歷山大‧薩夫拉索夫的代表作〈**白嘴鳥飛來了**〉1871　62×48.5cm俄羅斯國家特列恰科夫美術館收藏

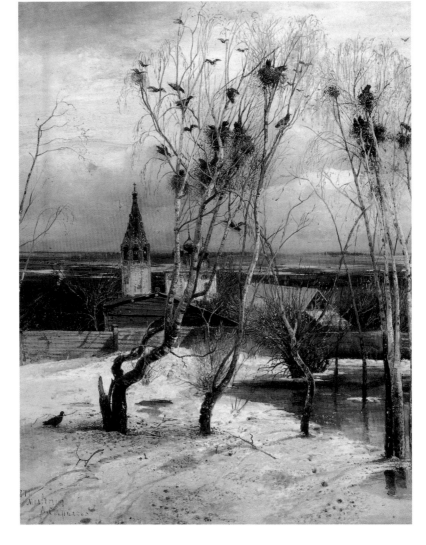

夫（Alexei Kondratyevich Savrasov, 1830-1897）、擅畫松樹森林的希斯金（Ivan Shishkin, 1832-1898）、名列蘇富比拍賣行情最高的——「海景大王」艾凡索夫斯基（Ivan Ivazovsky, 1817-1900）、擅長畫鄉野景色的瓦希里耶夫（Fyodor Vasilyev, 1850-1873）、喜愛描繪秀麗田園風光的瓦西里柏連諾夫（Vasily Polenov, 1824-1927）， 這批第一代風景畫家主要受到車爾尼雪夫斯基（Nikolai Chernyshevskiy, 1828-1889）「藝術與現實的審美關係」中提出的美學觀點影響，力求表現大自然中醇厚、樸實的風貌，並且隱藏文學性，這批畫家奠定了俄羅斯風景藝術與深刻的藝術面貌。

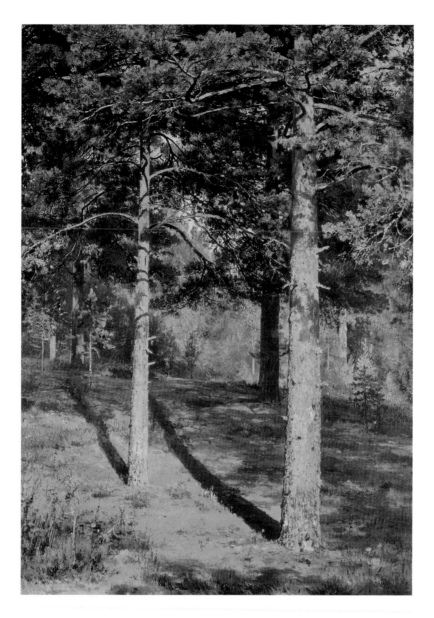

俄羅斯「巡迴展覽畫
派」第一代畫家希斯金
肖像

希斯金　**陽光下的松樹**
1886　油彩畫布
102×70.2cm
俄羅斯國家特列恰科夫
美術館收藏

　　第二代的背景是末代沙皇時期，最具代表的是列維坦（Issac
Levitan, 1860-1900）、謝洛夫（Valentin Serov, 1865-1911）、科洛
文（Konstantin Korovin, 1861-1939），他們受到第一代前輩畫家的
影響與指導，外光畫法的基礎上，在寫意與抒情表現方面呈現更
為奔放與灑脫。

　　跨越帝俄與蘇聯兩個時代的是第三代畫家，他們分別是格拉
巴爾（Igor Grabar, 1871-1960）、茹科夫斯基（Stanislav Zhukovsky,

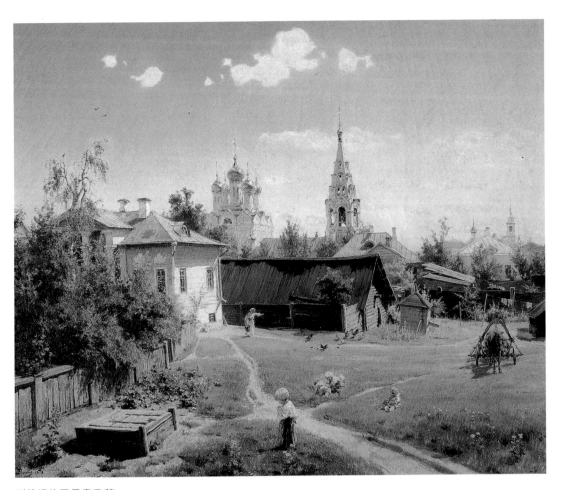

列維坦的風景畫啟蒙
老師：
瓦西里柏連諾夫
莫斯科郊區庭院
1878　油彩畫布
聖彼得堡俄羅斯國家
博物館收藏

圖見93~95頁

列維坦的風景畫啟蒙老
師：瓦西里柏連諾夫
1880

1875-1955），第四代傳人像是梅爾尼科夫（A.A Mylnikov, 1919-），這些藝術家經過革命與戰爭的洗禮，在嚴酷生存條件與肅穆的社會氣氛下，仍保有旺盛的創造力，

　　列維坦的作品，是全俄羅斯人民的驕傲，他作品中抒情的詩意，充滿渾厚悲壯的意境，特別是傳世代表作〈通往弗拉基米爾之路〉，描繪帝俄遣送政治犯往西伯利亞的「流放之路」，一條沉重、陰鬱、遙遙無盡頭的荒涼道路，描繪出蒼涼悲悽的被壓迫者的命運。這幅代表作品，列維坦開創了一條藝術上的新路子——「歷史風景畫」領域，意思是風景不僅僅是純粹客觀的自然，而是將環境、命運與人緊扣的一種畫面。列維坦一生精采的作品，今日收藏在位於莫斯科的俄羅斯國家特列恰科夫美術館。

列維坦的童年、少年時期
（1860-1885）

列維坦　1880
黑白攝影

　　伊薩克・伊里奇・列維坦（Issac Ilyich Levitan）一位猶太俄籍青年，生於1860年8月18日於俄羅斯科爾諾省（Kowno region）沃伯倫火車站（Wirballen）附近（今日立陶宛共和國），哥哥阿道夫、姊姊捷列札，畫家伊薩克・列維坦排行老么。

坎坷童年──醞釀藝術的春泥

　　列維坦的父親耶李契夫・列維坦（Elyashiv Levitan）是猶太籍外語教師，透過自修擔任法建築公司的俄、法文翻譯員，因為性格激動又缺乏耐性，之後換工作任職火車售票員，家人生活被迫東遷西跑。列維坦的媽媽是一位健康貧弱的女人。1870年代列維坦一家搬到莫斯科，靠著父親打零工過著三餐不濟的生活。

　　屢次搬家的陌生環境中，列維坦一家游走在窮困邊緣，顛沛的環境形成孩子自卑、缺乏安全感的性格。唯一值得慶幸的是，列維坦兄弟很早被發現了繪畫才能，十三歲的伊薩克・列維坦與哥哥考上同一所中學──莫斯科繪畫雕塑建築學校，以美術成績名列前茅，小列維坦覺悟到，無聊的生活中只有畫筆能為自己帶來掌聲與關愛。

列維坦　**陽光的一天**
1876-1877　油彩畫布
53×40.7cm　私人收藏
（列維坦少年時期，16
歲的作品）（右頁圖）

12

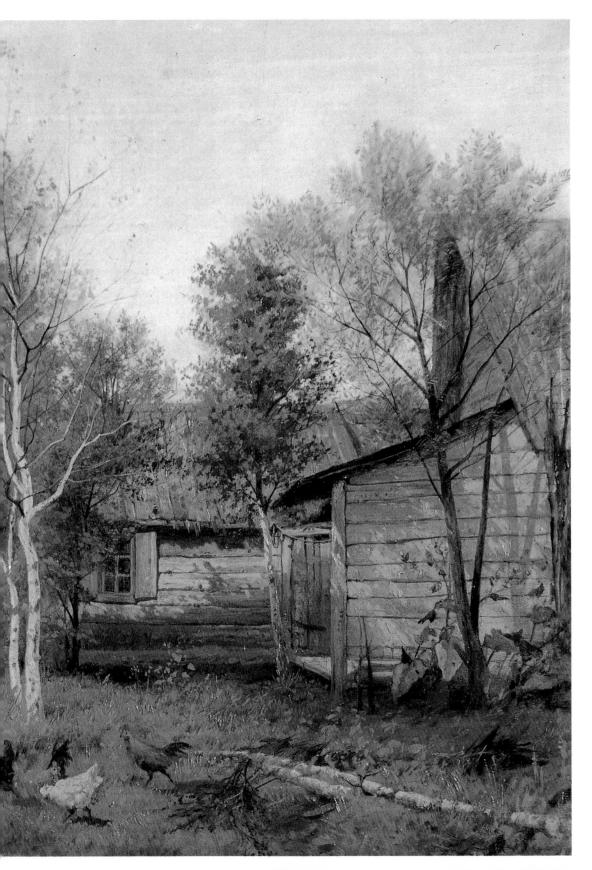

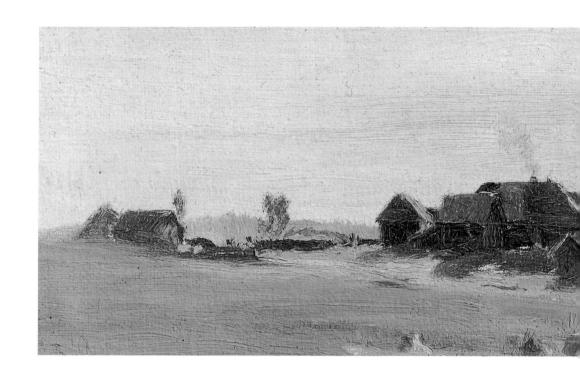

俄國藝評索‧亞‧普羅柯娃（俄文Софьи Пророкова，英譯 Sophie Prorokova）在列維坦傳記中提到：「列維坦中學的時候，以隨性勾勒的鉛筆畫受到同學的喜愛，孩子們以收集列維坦的作品為樂，互相炫耀。列維坦因為多次繳不出學費而被迫退學，因此班上其他的同學常用一種「既褒又貶」的語氣戲弄小畫家：「你們看！那列維坦雖然很會畫畫，可是他的天才如同他的貧窮一樣無底無邊啊！」

厄運降臨在十四歲的小列維坦身上，1885年母親病逝，隔年父親又因傷寒病而死，兩年之間一家頓時失去雙親，家庭成員解體。這時候，姐姐捷列札已出嫁，丈夫經商失敗還要扶養孩子，無力幫助弟弟。十多歲的列維坦，失去精神與物質上的避風港，成了一個無家可歸的流浪少年。

列維坦　**小鎮**　1880
油畫紙板
6.8×25.5cm
聖彼得堡俄羅斯博物館
收藏

父母早逝，顛沛流離

正當其他的少年放學後，可以回家中享受飽餐一頓，躺在舒

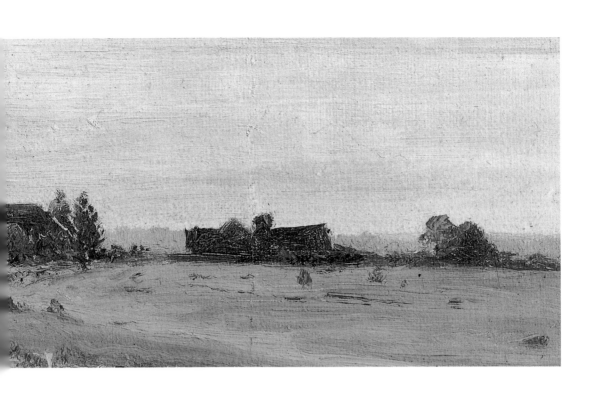

適暖和的棉被裡，一覺到天亮，十五歲的列維坦時常無處可去，他流連在寒風刺骨的大街上、逗留在學校的吸菸室裡。深夜裡，少年列維坦常逗留在學校的屋頂上或是邊間教室的草堆中打盹，畫家坦言痛恨回憶更憎恨過去的歲月，他說：「我厭惡房門、守衛、夜裡的巡丁，那些無盡的黑夜裡，被他們無故掃地出門、趕出校園，那是一段不堪回首的過去。」

　　曾經有一段大音樂家貝多芬（Ludwig van Beethoven, 1770-1827），意外激勵少年列維坦的故事，大意是這麼說的：「有一位青年，帶著自己譜曲的作品，登門拜見音樂家貝多芬，並在樂譜上寫著：『這是藉上帝神助而完成作品！』。貝多芬見到志得意滿的小夥子，立即在句子後面補寫上：「即使上帝存在，唯有『行動』才能完成人的本份。你唯一出路是『自力更生』。」

　　『自立自強』這句話如同雷聲打在列維坦的心靈，他問自己：「是誰幫助我走向藝術？是哥哥？父母？或是我自己內心的呼召？」小列維坦心中暗自有了答案，他將貝多芬的小故事記在心頭，從此開始與命運頑強的搏鬥。

一鳴驚人的十七歲

　　上帝並沒有讓小列維坦白白受苦，在莫斯科藝術中學的時期，列維坦受到俄羅斯第一代風景畫大師薩夫拉索夫（Alexei Kondratyevich Savrasov, 1830-1897）欽點為學徒，而當時的人物繪畫大師佩羅夫（Vasily Grigorevich Perov, 1834-1882）也發現列維坦才華不凡，親自指導這位年輕的畫家。根據佩羅夫自己的創作經驗，他常在平淡無奇與灰色的生活裡，發現生活裡純樸的情感，這一點啟發了列維坦在平凡中搜尋美感的能力。

　　兩位才華洋溢的老師，無私的向學生全盤托出自己對藝術的理解，像慈父一樣迎接具有天份的學生，也毫無保留的斥責在素描上粗心大意或是色彩含糊籠統的態度。

　　薩夫拉索夫不僅言教，而且身教，他規定自己「當著學生面前作畫」開誠布公的解說作品繪製過程。列維坦少年時期的作品〈陽光的一天〉（1876-1877），是少數僅存的少年列維坦的作品，可以從作品端正嚴謹的用筆、和諧的構圖中發現小畫家在「取景」方面的早熟。

圖見13頁

　　1878年作品〈白樺樹叢〉，十八歲的列維坦特別在小畫上，表現出純熟的色彩功力，即使作品與四十歲的畫家相較起來，也絲毫不遜色。1880年的作品〈傍晚大街上〉與〈通往森林之路〉，明顯可見畫中透露出憂鬱凝重的氣息，這是一般少年作品中少見的。

圖見34、35頁

第五屆「巡迴展覽畫派」展覽

　　1879年三月莫斯科舉行了第五屆「巡迴展覽畫派」展覽，當時希斯金（Ivan Shishkin, 1832-1898）、薩夫拉索（Alexei Kondratyevich Savrasov, 1830-1897）都參加了畫展，而庫因芝（Arkhip Kuinji Ivanovich, 1841-1910）作品〈烏克蘭之秋〉，描繪出寧靜美妙的銀色月光，引發討論。十九歲的列維坦第一次參加畫展，他的作品〈秋日〉、〈草叢裡的農舍〉，引起當時「俄羅

列維坦　**白樺樹叢**
1878　油彩畫布
29.9×20.8cm
莫斯科私人收藏
（右頁圖）

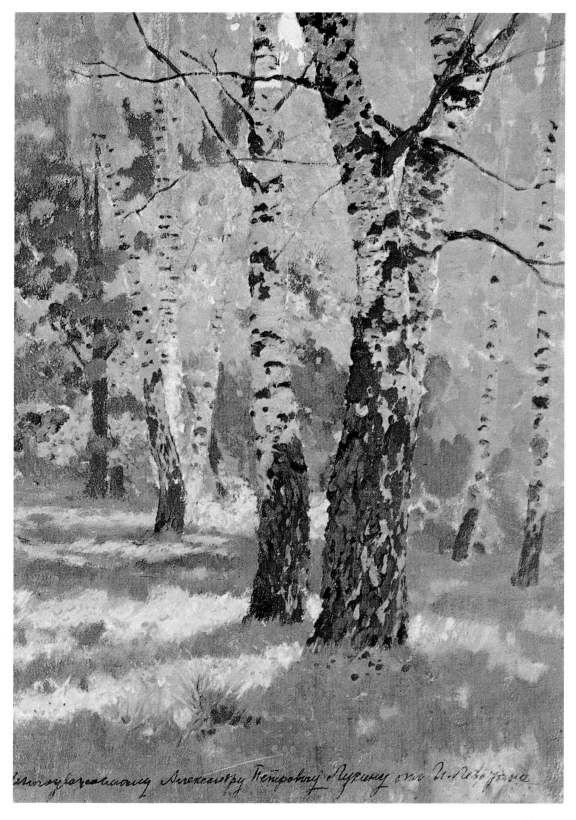

Многоуважаемому Александру Петровичу Лужину от И. Левитана

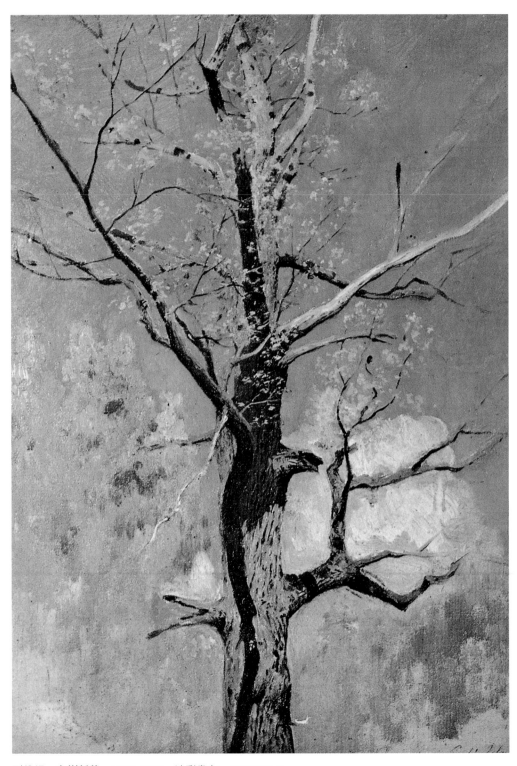

列維坦　**老樹新芽**　1883-1884　油彩畫布　35.2×25.3cm

斯新聞網」提出讚賞，報紙媒體寫到：「〈草叢裡的農舍〉是白樺樹幾間木屋，陽光穿過數葉照亮綠蔭，一切布置的極為巧妙，流露出藝術家對大自然無可爭辯的生動印象，從這兩幅畫判斷，列維坦無疑具有非常傑出的才能。」

強制驅逐出莫斯科

1879年，列維坦已長成一位身材修長、皮膚黝帶著文藝氣息的俊美男子，不料的厄運再次降臨在列維坦的身上。這一年俄國沙皇實施土地改革，對反抗採取血腥鎮壓，使得社會治安陷於混亂。索洛韋約夫謀殺沙皇亞歷山大二世（Aleksandre II, 1818-1881）事件，由於遺留證據全部指向血統猶太人所作所為，驚魂未定的沙皇頒布一道緊急命令——「限定猶太人必須在二十四小時內驅逐離開莫斯科城，違反者格殺」。

這道緊急驅逐令，列維坦與哥哥阿道夫、姊姊捷列札，被迫搬遷到莫斯科郊外的薩爾特科夫（俄文г.Салтковка，英譯Saltykovka）小鎮，兄弟姊三人靠著哥哥阿道夫·列維坦在報社投稿風俗速寫與插圖畫，謀得微薄的報酬，勉強度日。

流放到鄉下原本迫於命運無奈，相反的卻幫助年輕的畫家，能在課餘後的時間，自由自在的跑到湖邊與樹林裡作畫，他穿著全身破舊的衣物、老舊寬鬆的格子上衣，拎著畫箱與畫布，彷彿天地之間只有他一人存在。

莫斯科的有錢官吏常常購買鄉間的別墅度假，給子女休息玩樂，鄉間的氣息瀰漫著孩子的歡笑遊樂聲音，而列維坦只要躲過他們的視線，儘快躲進樹蔭裡一專心畫畫，就可以熬過漫長時間的寂寥空虛。

姊姊捷列札回憶在鄉下的日子：「有一次，列維坦獨自划著小船到湖上寫生，卻沒注意到船已滲水，畫完之後才發現自己的腳早已泡在水中，隔天泡了水的皮鞋已經變形，那是列維坦唯一一雙能穿出門的鞋，因為捨不得丟棄，所以將變形的皮鞋割開，再用花繩一綁，這高個兒年輕人就更顯得狼狽不堪了。」

孤獨面對自然

列維坦少年時就喜愛黃昏、清晨、雨天，因為這些「大清早」或「極深夜」的時辰、惡劣的天氣，讓大自然中人煙蕭條，而孤獨的氛圍卻激發列維坦的創作熱情。1880年的作品〈通往鄉間的小路〉畫面中夕陽幽暗的樹林裡，那一條黃暖光線下的無人的小路，似乎隱辭著溫暖靜謐的愉快氣息。

少年時期，列維坦謹慎的揭露自然中平凡的情景，尚未產生對藝術上的概括能力，例如作品〈春天的綠蔭〉、〈五月〉、〈小橋墩〉，他開始從枯燥的學生作品解放出來，無論是取材與技法上，都顯出一種急欲「掙脫綑綁」的企圖。

圖見37頁

關於「質樸描寫」，俄國大作家屠格涅夫（Ivan Turgenev, 1818-1883）曾在評論小說中提到：「一位具有真正充沛才能的詩人，是不在自然面前『搔首弄姿』的，他們用『偉大的普通話』就能表達自然的壯麗。」

文豪契訶夫的友誼

短篇小說大師契訶夫（左圖）
舉世聞名的短篇小說大師契訶夫為莫斯科劇院演員朗讀劇本〈海鷗〉（右圖）

值得一提在1980年代列維坦在學生時代透過哥哥阿道夫，

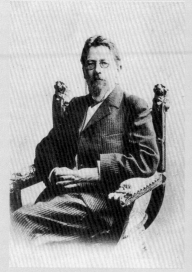

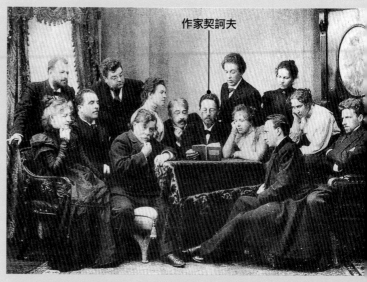

作家契訶夫

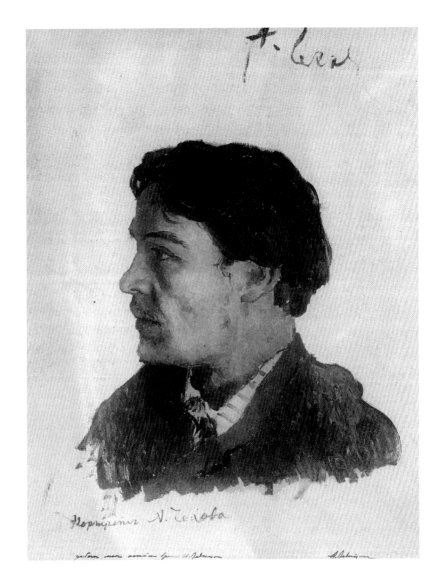

列維坦畫他的摯友
契訶夫
1885-1886
油畫顏料、紙本
41.8×31cm
俄羅斯國家特列恰科夫
美術館收藏

列維坦結識未來的大文豪安東・帕芙洛維奇・契訶夫（Anton
Pavlovich Chekhov, 1860-1904），他們兩人展開一段亦師亦友、在
創作上互相激盪的情誼，列維坦與契訶夫一家人都極為親密。

　　契訶夫是俄國世界級短篇小說巨匠，作品對20世紀戲劇產生
了很大的影響。他堅持現實主義傳統，注重描寫俄國人民的日常
生活，塑造具有典型性格的小人物，藉此忠實反映出當時俄國社
會現況。他作品的四大特徵是對醜惡現象的嘲笑、對貧苦人民的
深切的同情，幽默和藝術性。

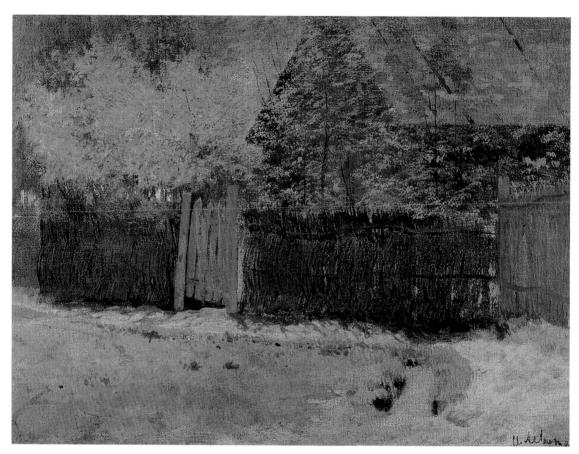

列維坦　**冒芽‧五月**　1883　油彩畫布　24×33cm　俄羅斯國家特列恰科夫美術館收藏
列維坦　**小河村莊**　1880　油彩畫布　19.7×33.3cm　聖彼得堡國家俄羅斯博物館收藏

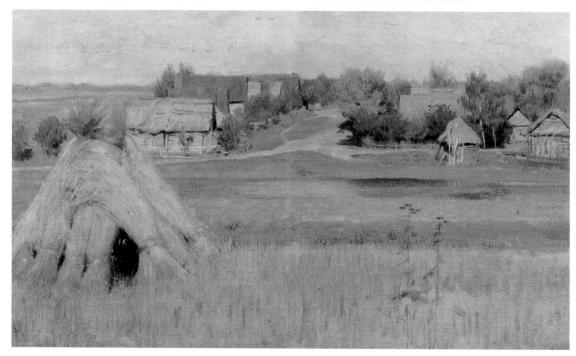

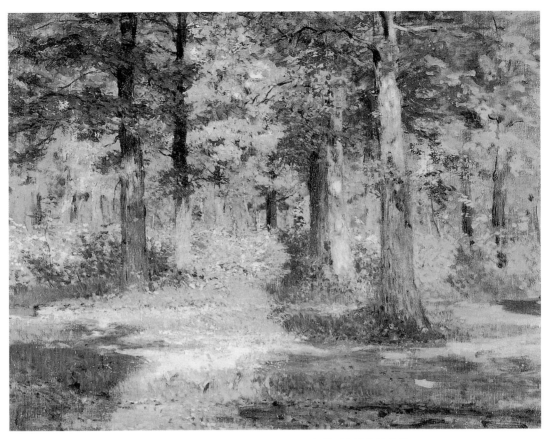

列維坦　**晴朗的一天**　1883-1884　油彩畫布　38×49.5cm　烏茲別克博物館收藏
列維坦　**市郊的小鎮**　1884　油彩畫布　43.5×67cm　俄羅斯國家特列恰科夫美術館收藏

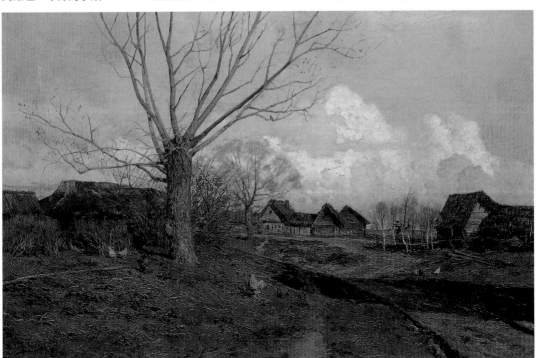

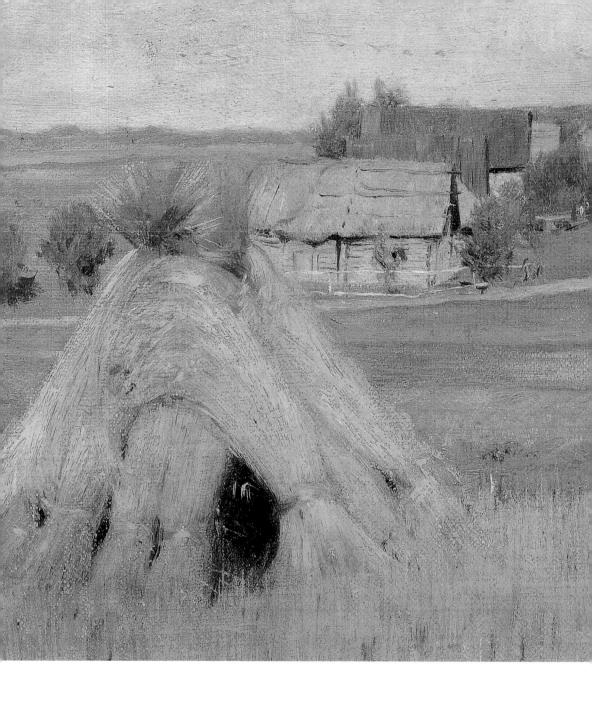

與命運搏鬥首次大獲全勝

　　求學期間，列維坦已經養成獨自面對自然寫生的習慣，將生活中出現的景色，片段紀錄在速寫本中，就算是寥寥幾筆的鉛筆

列維坦　**小河村莊**
（局部）
1880　油彩畫布
19.7×33.3cm
聖彼得堡國家俄羅斯
博物館收藏

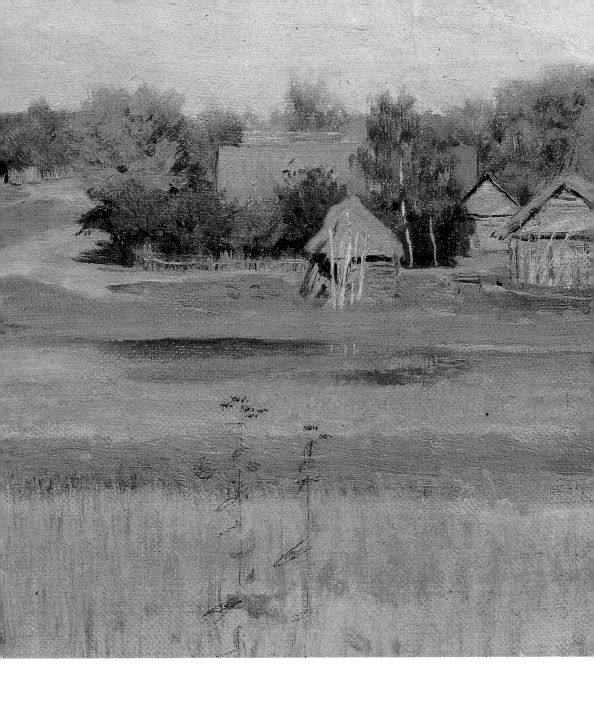

勾勒，可以尋覓到少年畫家被自然感動，找尋題材的痕跡。

　　輕快的速寫作品，充滿節奏感的落筆，隨著對象表現出時
而剛直、彎曲，時如雷雨傾盆，時而蒼勁奔放的多種變化。作
品例如1880年水彩小品〈在湖上〉，鉛筆素描〈伏爾加河上〉、

列維坦　**岸邊**
1880　鉛筆素描

列維坦　**岸邊**
1880　鉛筆素描

〈岸邊〉、1885年速寫〈冬季墓地〉、1883年鉛筆初稿〈五月初雪〉、1885年的速寫〈秋景〉。

　　為了解決生活貧困，姐姐為列維坦想了辦法，借了一套暗色禮服，白領子襯衫，還有一雙皮鞋，讓弟弟帶著作品到骨董商的店鋪寄賣作品，請店主買下作品。列維坦拿著曾令自己十足驕傲的作品，一心想賣畫，卻在骨董商面前落得心驚膽跳，信心全失，不料骨董商羅季奧諾夫（俄文Родионов）以當時四十元盧布的高價，收購所有的作品。

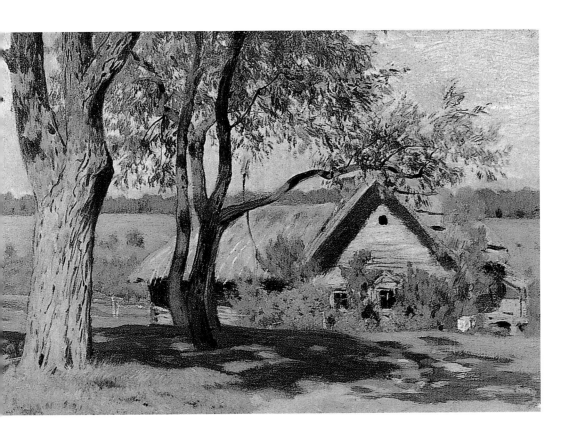

列維坦 **屋前橡樹**
1880 油彩畫布
21.5×30.5cm

列賓為收藏家帕維爾‧
特列恰科夫繪製油畫肖
像 1883

列維坦得到賣畫的「巨款」，首先購置衣物行頭，解決令他難堪的破爛外表，然後租下一間有家具的房間作為畫室，他讓學校出具證明，使自己得以在莫斯科求學並且居住下來。這一間又矮又小的畫室，是列維坦第一回擁有牢靠屋頂的房子。另外是得到了學校以公爵命名的獎學金，兩個改變令列維坦喜出望外，並且大大解決了列維坦的生存難題，這是列維坦生平與命運搏鬥首次大獲全勝。

千里馬與伯樂

著名的俄國收藏家帕維爾‧特列恰科夫（Pavel Mikhailovich Tretyakov, 1832-1898）擅長在學生作品發表會上發掘不平凡的天才，這位收藏家不僅收集少見、令人興奮的作品，同時也善於製造「素人變成巨星」戲劇化過程，在莫斯科繪畫學院的展覽會場

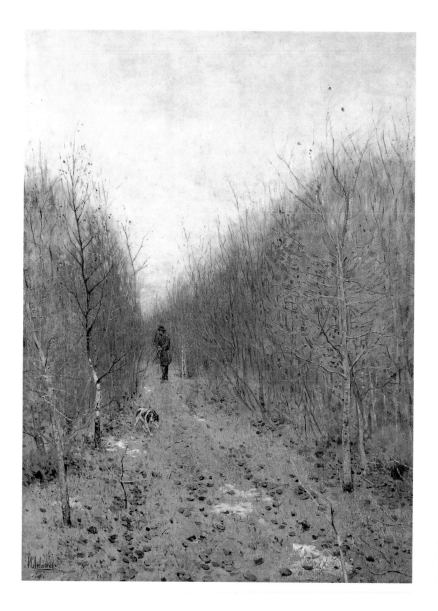

列維坦　為了創作〈**索科尼基之秋**〉的油畫草圖

上，特列恰科夫幾乎年年出席。

　　1979年列維坦十九歲的一幅小畫〈索科尼基之秋〉在二年級學生作品展覽會場上，吸引了收藏家的目光，他要求與畫家碰面。1979年列維坦第一幅被收藏家帕維爾・特列恰科夫（Pavel Tretyakov）購買的作品〈索科尼基之秋〉，根據推測畫面上散步的女子就是出自文豪的哥哥尼古拉・契訶夫之筆，作品是兩位畫家少年的合力之作。

列維坦
索科尼基之秋
1879　油彩畫布
63.5×50cm
俄羅斯國家特列恰科夫美術館收藏（列維坦19歲參加「巡迴展覽畫派」展覽的作品）（右頁圖）

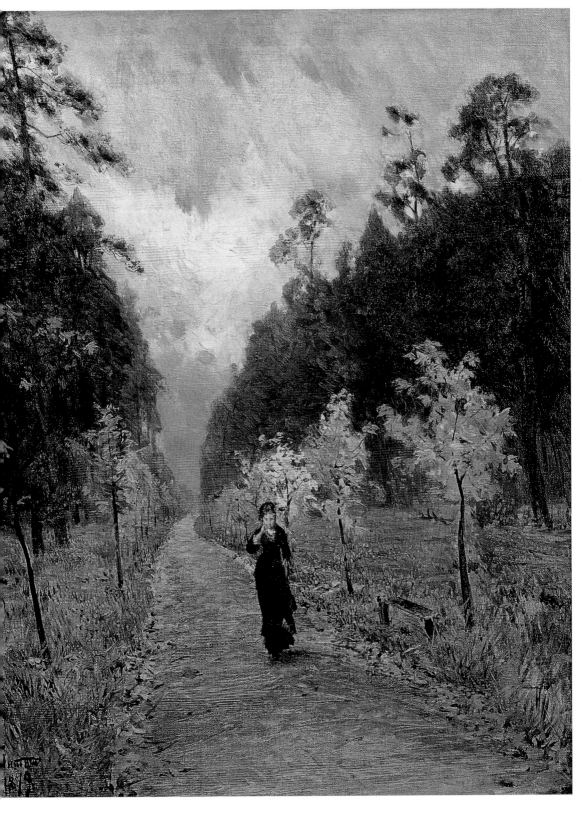

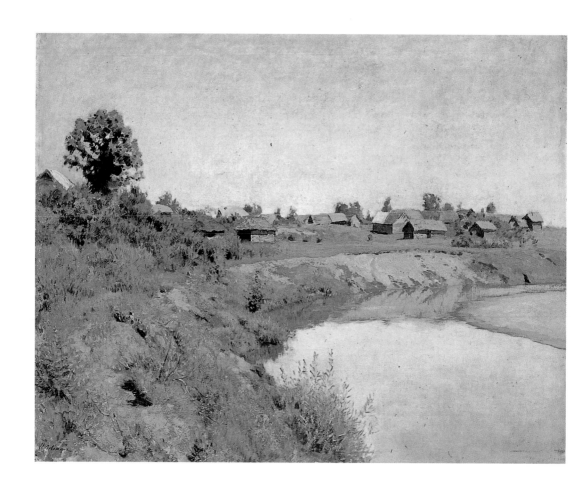

列維坦　**河邊小鎮**
1880　油彩畫布
59.9×47cm
Radishchev art Museum
收藏

　　突然的喜訊，特列恰科夫表示願意收購作品，並懸掛展示於他的博物館中，列維坦對於這件事，似乎被弄暈在半夢半醒之間，姊姊捷列札回憶當時的情況：「當時列維坦僅十九歲，被突如其來的事件弄得暈頭轉向，畫作賣了一百盧布，作品將在博物館中展示，這是上天掉下來的恩賜，大爺甚至邀請我弟弟到他的別墅教導他的子女做畫，這對年輕人來說，像是隕石飛來、是天方夜譚。」

　　自從作品被掛在特列恰科夫美術館中，十九歲的列維坦從無名的悲慘孤兒，成為無人不知曉的青年才俊，他獲得學校頒發的銀質獎章，被校方公費派往伏爾加河進行創作研究。

　　不料，一連串的幸運並未讓畫家從此平步青雲，列維坦的姊姊捷列札得了重病，小畫家只好拿出公費在莫斯科郊區鄉間——

列維坦
索科尼基之秋
（局部）
1879　油彩畫布
（右頁圖）

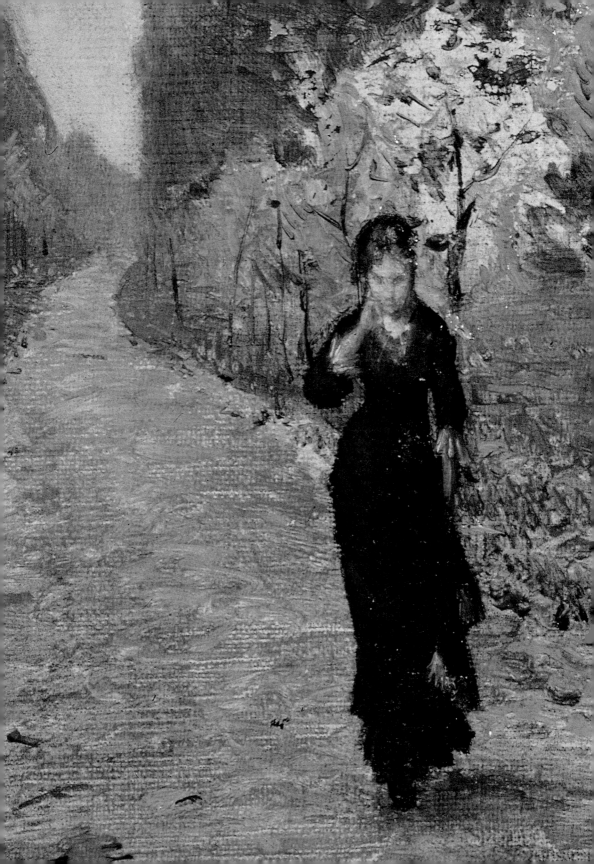

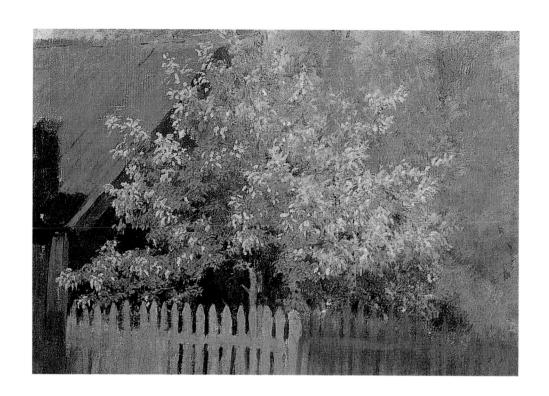

奧斯坦金諾租下一棟別墅，讓姊姊養病，一連三個夏天服伺病人，並在鄉間做畫，俄國藝評家索性把這個時期的風景小畫都稱作「奧斯坦金諾」（俄文г.Останкино，英譯Ostankino）時期的作品。1884年的作品〈鄉間小道〉是典型的列維坦早期的作品，圖中充斥嚴謹的筆觸，藉著夕陽斜影，透露畫家內向拘謹的性格。

列維坦
院子裡開白花的樹
1880　油彩畫布
22×31cm

風起雲湧的「巡迴展覽畫派」

列賓肖像

1885年代正是「巡迴展覽畫派」活動的高峰期，大畫家列賓（Ilia Ifomovich Repin, 1844-1930年）的作品〈庫斯克省的宗教行列〉表現出大膽的批判性思想愛國的忠誠，令一位畫家柏連諾夫（Vasily Dmitrievich Polenov, 1844 -1927）的作品〈基督與罪女〉描繪出聖經中善、惡世界的對立，而大畫家蘇理科夫（Vasily Ivanovich Surikov, 1848-1916）的作品〈緬希科夫在別列左沃〉則用畫面詮釋歷史詩歌，一批驚天動地的巨作如雨後春筍、風起雲湧地出現。俄國文化界的精英分子都出現在巡迴展覽協會舉辦的

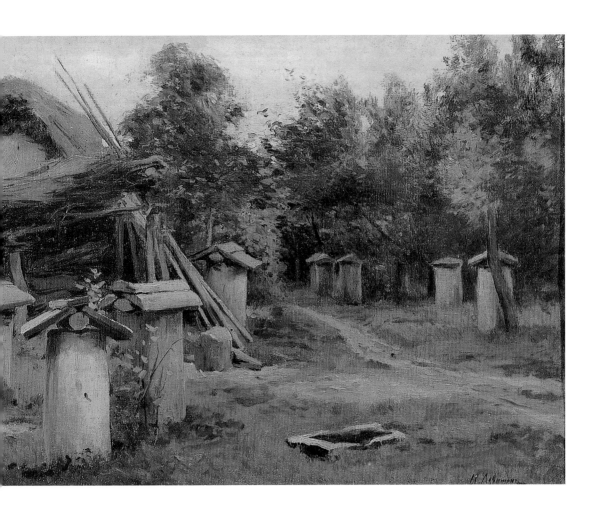

列維坦　**養蜂場**
1880　油彩畫布
24×32cm
俄羅斯國家特列恰科夫
美術館收藏

畫展會場上，他們共同的宣言是：「藝術是體現完美形式與先進思想的最佳工具」。

　　列維坦受到「巡迴展覽畫派」的啟發，心中開始盤算著大型作品的構思。他在1884年受到大收藏家馬蒙托夫（Savva Ivanovich Mamontov, 1841-1918）邀請，到私人劇院製作歌劇〈人魚〉的舞台布景，列維坦從馬蒙托夫那兒賺了盤纏，就踏上長途跋涉往克里木寫生。

　　在第十二屆巡迴展覽會上，列維坦拿出四幅作品，其中〈耕地的黃昏〉，描寫一片廣闊的耕地，天空接近暮色，一個彎腰駝背的農夫身影獨自的工作著。畫面構程十分簡單，陽光對準聚焦在天、地、田之間，畫家彷彿用畫筆憤慨的疾呼：「大自然蘊藏

圖見41頁

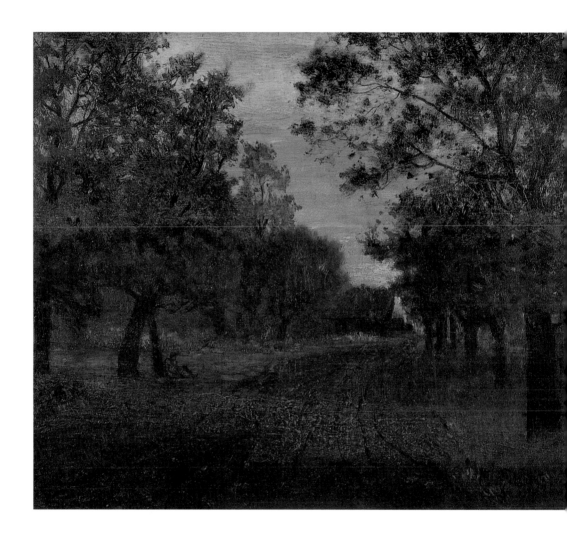

著多麼偉大的財富，而人類的力量是多麼渺小與貧瘠啊！」

列維坦　**通往森林之路**
1881　油彩畫布
32×40.1cm
俄羅斯國家特列恰科夫
美術館收藏

憂鬱症前期

　　列維坦極端的情緒化，平常卻是一個感情不外露的人，極少在朋友面前吐露心事，他性格刁鑽古怪，時而高昂興奮、時而極度沮喪，據說是幼年時期顛沛流離、缺乏安全感的後遺症。憂鬱的症狀在畫家身上與日俱增。1885年列維坦病發足不出戶，被房東太太發現自殺未遂，緊急被契訶夫搭救之後，他移居往小鎮巴布金諾（俄文г.Бабкино）療養。

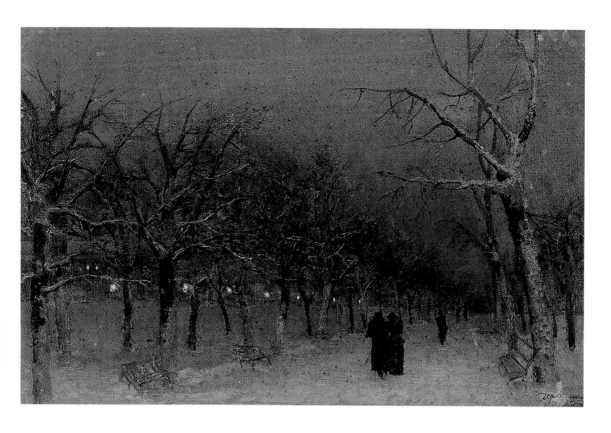

列維坦　**傍晚大街上**
1880　油彩畫布
俄羅斯國家特列恰科夫
美術館收藏

年輕時期的契訶夫
黑白攝影　1880

圖見39頁

　　小鎮巴布金諾的時期，列維坦與契訶夫兄妹一組四人青年住在同一個屋簷，白天時常流連在鄉村的河流、田邊、樹林、與鳥兒歌唱的春天裡。契訶夫的日記裡寫到：

　　　這兒是列維坦的廂房
　　　住著可愛又古怪的畫家
　　　他起的很早
　　　一清醒就來上一杯中國綠茶……

　　契訶夫家中有演員、音樂教師獻唱與彈琴，在充滿藝術氣息的環境裡，讓列維坦走出憂鬱症的籠罩，完成許多優雅出色的小品，例如作品：〈伊斯特拉小河〉、〈阿爾布山上的石房〉、〈山丘頂〉、〈春之森林〉等。而契訶夫也在此時期完成了短篇〈小官吏之死〉、悲劇小說〈沃洛加〉。

變奏的少年戀曲

　　由於朝夕相處，同樣對藝術有著熱情，列維坦開始對契訶夫的妹妹瑪麗亞・帕弗羅夫娜（俄文Мари́я Па́вловна Че́хова，英譯Maria Povlovna Chehov, 1863-1957）產生了情愫，瑪麗亞相貌優柔性格恬靜，時常靜靜的陪伴列維坦作畫，關於這段純純戀情，或許可以用普希金的一首膾炙人口的情詩〈我曾愛過您〉作註解：

曾與列維坦譜出一段戀曲的瑪麗亞・契訶夫

我曾經愛過您：也許這愛情
在我的心靈中尚未完全寂滅；
然而願它不再驚擾您的安寧；
我不想任何事徒增您的悲切。
我愛過您，默默地未敢奢求，
羞怯和嫉妒交替折磨我的心；
我愛過您，那麼真誠和溫柔，
願上帝保佑別人像我那樣愛您。

林間交談的瑪麗亞與哥哥

性格恬靜賢淑的瑪麗亞・契訶夫

　　關於這段炙熱戀情的發生，女主角瑪麗亞的回憶到：「有一次我正在樹林間散步，不經意的遇到列維坦，我們停了下來開始聊天，列維坦突然噗通一聲跪倒在我的面前，向我告白——親愛的瑪麗亞，我萬分的傾心於妳，妳臉上的每一吋都讓我感到如此心動與不捨，妳願意嫁給我嗎？」「面對這樣的意外，我感到十分害羞與難為情，只有轉身就奔逃回家中。回到家後，哥哥問我發生甚麼事？明瞭情況之後，哥哥帶著警告的口吻說到：『妳願意，當然可以嫁給他，但是妳必須知道，列維坦需要一個像巴爾札克那樣的女人，不是像妳這樣的。』」

　　所謂像「巴爾札克那樣的女人」契訶夫意思是，「畫家需要心靈強健、體格魁武的妻子」，而非整天作白日夢的柔弱少女，哥哥嚴厲的告誡，使瑪麗亞對婚事產生猶豫。失敗的求婚，在列維坦心中留下一個傷痕，渴望幸福卻撲了場空，愛神的情箭終究與他擦身而過。

列維坦　**晴朗小鎮**
1885　油彩畫布
明斯克藝術博物館
（右頁上圖）

列維坦　**小橋墩**
1884　油彩畫布
25×29cm
俄羅斯國家特列恰科夫
美術館收藏
（列維坦24歲的作品）
（右頁下圖）

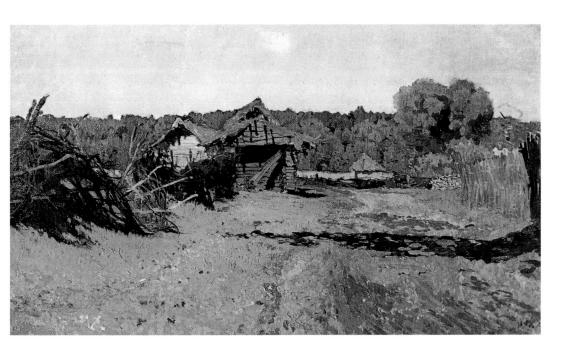

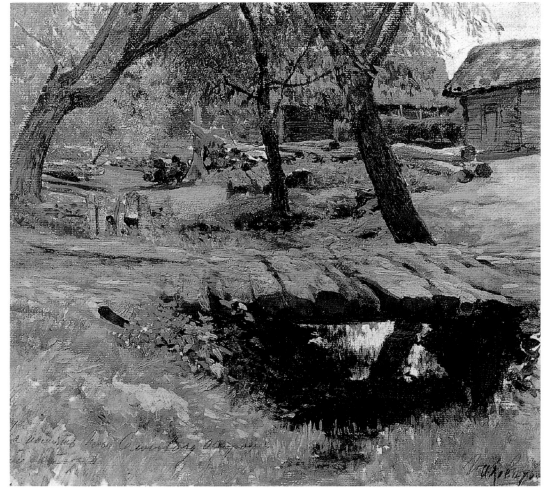

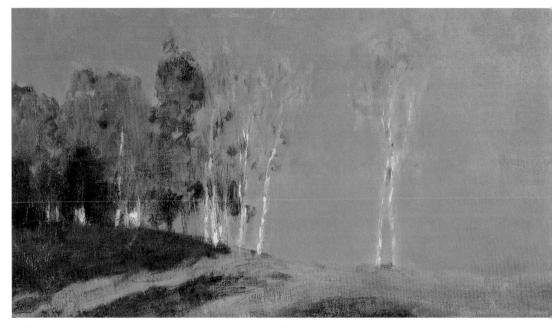

列維坦　**月光之影**　1880　油彩畫布　國立亞美尼亞博物館收藏
列維坦　**月光之影**　1880　油彩畫布　16.5×25.5cm　國立亞美尼亞博物館收藏

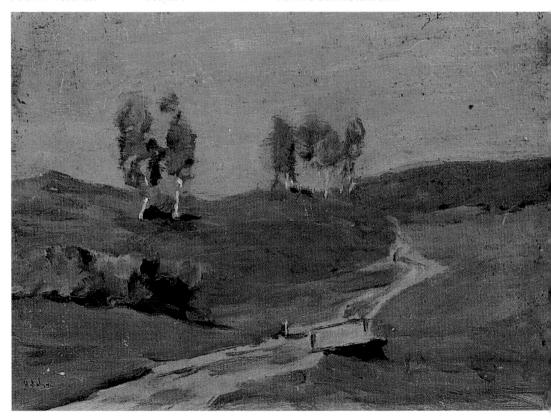

列維坦　**春之森林**　1882　油彩畫布　43.4×35.7cm　俄羅斯國家特列恰科夫美術館收藏

列維坦　**冒新芽的橡樹**　1883-1884　油彩畫布　35.2×25.3cm　吉爾吉斯共和國國家博物館收藏

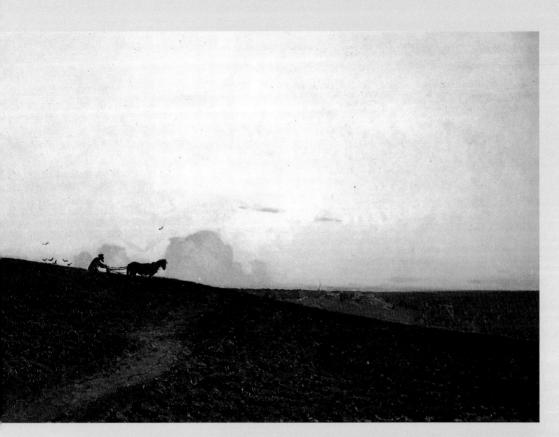

列維坦　**耕地的黃昏**
1883　油彩畫布
43.5×67cm
俄羅斯國家特列恰科夫
美術館收藏

列維坦　**教堂白牆**
1885　油彩畫布
9.4×15.7cm
莫斯科私人收藏

列維坦創作的黃金時期
（1886-1895）

列維坦　**自畫像**　1890

藝術為志業

　　童年的坎坷過去並未擊垮列維坦的鬥志，二十歲後，畫家將所有苦澀經歷：無依無靠的貧困生活、自殺未遂、愛情失利，轉變成為滋養創作的養分。如同普希金描寫「痛苦同時孕育著鼓舞人心的未來」，在一首著名的詩作〈假如生活欺騙了你〉中普希金寫到：

假如生活欺騙了你，不要憂鬱，不要憤慨！

不順心時暫且克制自己，

相信吧，快樂之日就會到來。

我們的心兒憧憬着未來，

今日總是令人悲哀：

一切都是暫時，轉瞬即逝，

而那逝去的將變得可愛

列維坦　**小鎮教堂**
1890　鉛筆速寫
9.8×15.8cm
俄羅斯國家特列恰科夫
美術館收藏

　　二十五歲的列維坦走打定主意，以藝術家作為終生志業。文豪安東・契柯夫的哥哥尼古拉・契訶夫也是一位的畫家，列維坦

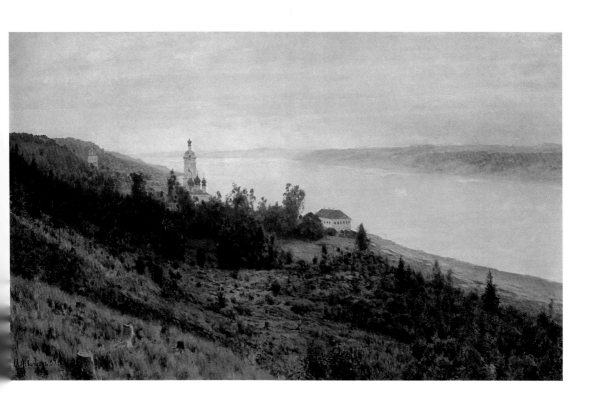

列維坦
暮金色的布洛斯
1889　油彩畫布
84.2×142cm
俄羅斯國家特列恰科夫
美術館收藏

圖見47~49頁

與與他交情十分親密。尼古拉·契訶夫擁有嫻熟素描功力，卻無心在創作上尋求突破，鎮日在酗酒與瑣碎生活上消磨光陰，身心每況愈下。列維坦對於摯友的情況十分痛心，1886年3月安東·契訶夫曾寫信告誡弟弟：「你才華出眾，是個天才！這種能力讓你在世界上億人口中成為百萬中選一的畫家，才能使你處於特殊位置。擁有才華卻不珍視，貪享安逸、虛榮享受，就是白白糟蹋了天上來的金銀財寶。」兄長激勵的言詞，同時也鼓舞著畫家列維坦。

　　25到28歲之間列維坦潛心磨練自己，企圖擺脫老師曾經教導的那種「小花、小樹、小鳥、小屋」唯美的鄉村田園風格，處心積慮的鍛鍊思想表達力與色彩概括力。列維坦試著從河、山、樹、青苔沼澤裡找題材，從森林中灌木叢，看到湖邊流洩出豐富的色調，伴隨在著夕照餘暉中，讓觀眾產生一種「凝重感」。列維坦尋覓「色彩的聲音」，一種「中低音階的渾厚色調」，用他們創造出能夠盤旋不已的曲調。80年代後期列維坦的作品〈淵邊〉、

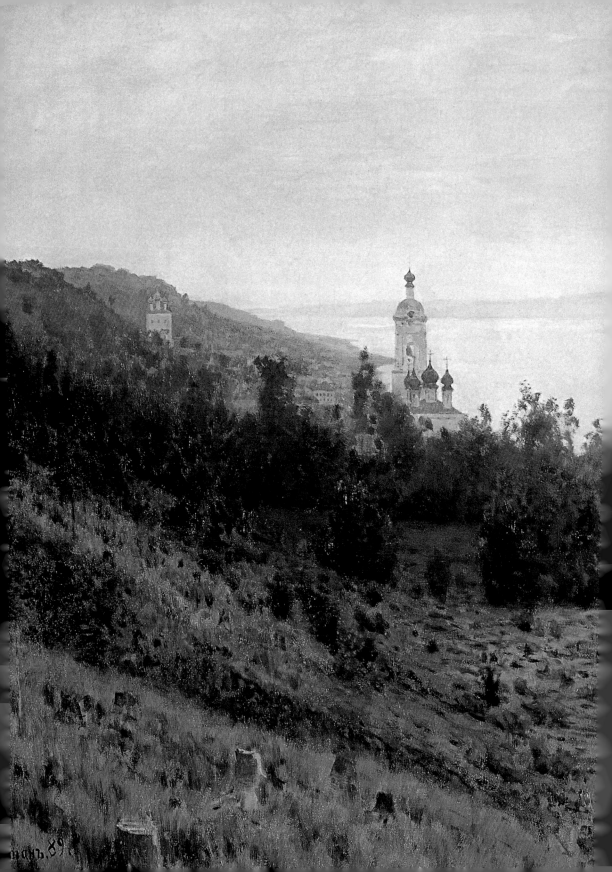

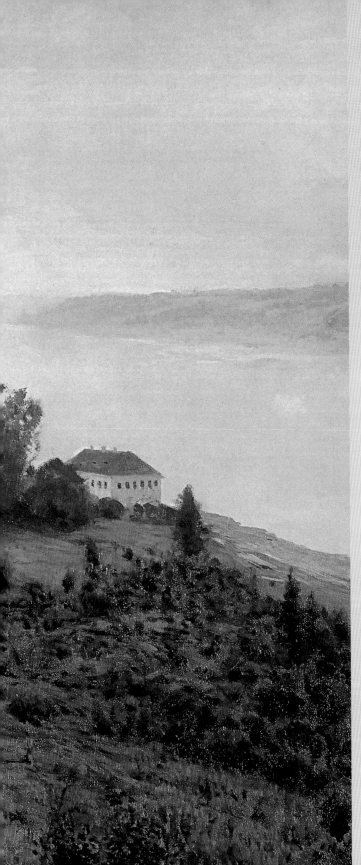

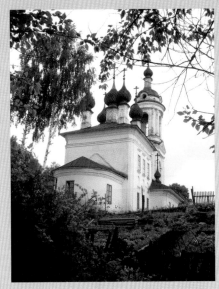

列維坦在作品〈靜謐的修道院〉描繪的修
道院真實樣貌

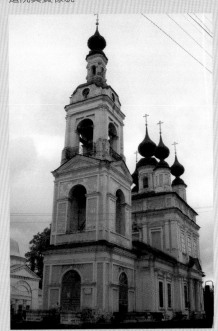

布洛斯小鎮的百年鐘塔古蹟

列維坦
暮金色的布洛斯（局部）　　　45

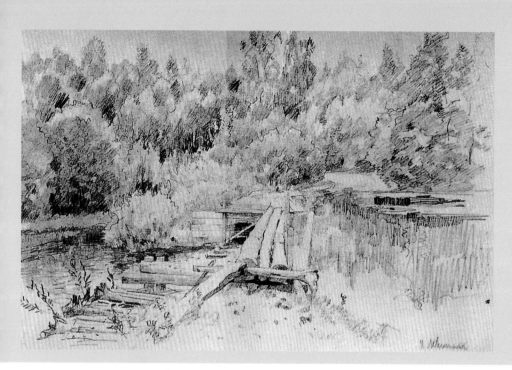

為了創作油畫〈**淵邊**〉之前所作的油畫寫生

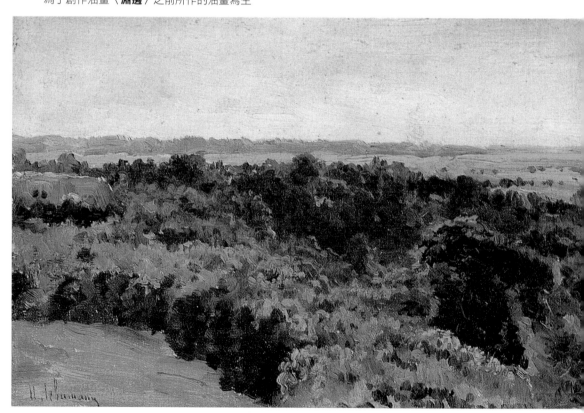

列維坦　為了油畫作品
〈淵邊〉所作的油畫草圖
1892

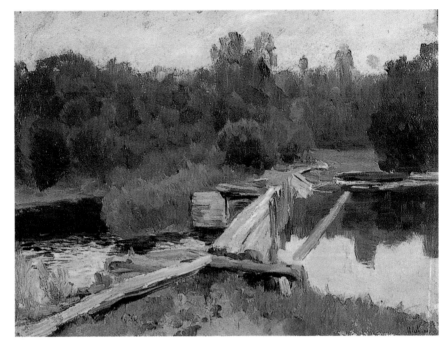

列維坦　**淵邊**　1892
油彩畫布
俄羅斯國家特列恰科夫
美術館收藏（列維坦32
歲的代表作，描繪一條
窄小木道通往神秘森
林。）

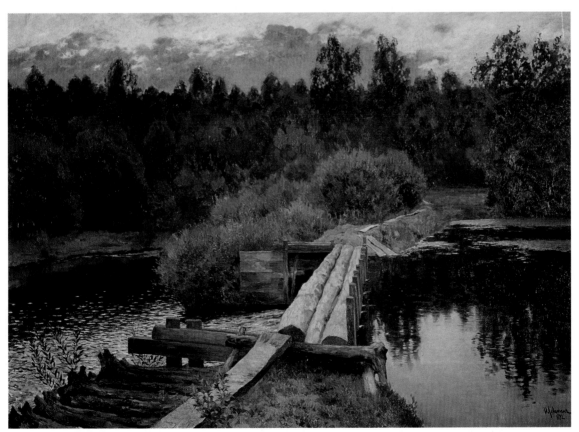

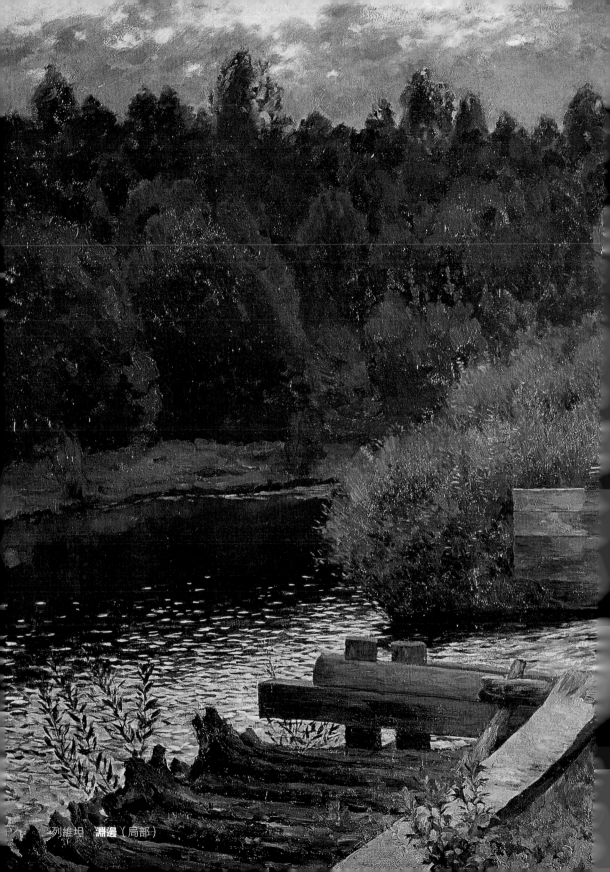

列維坦　淵邊（局部）

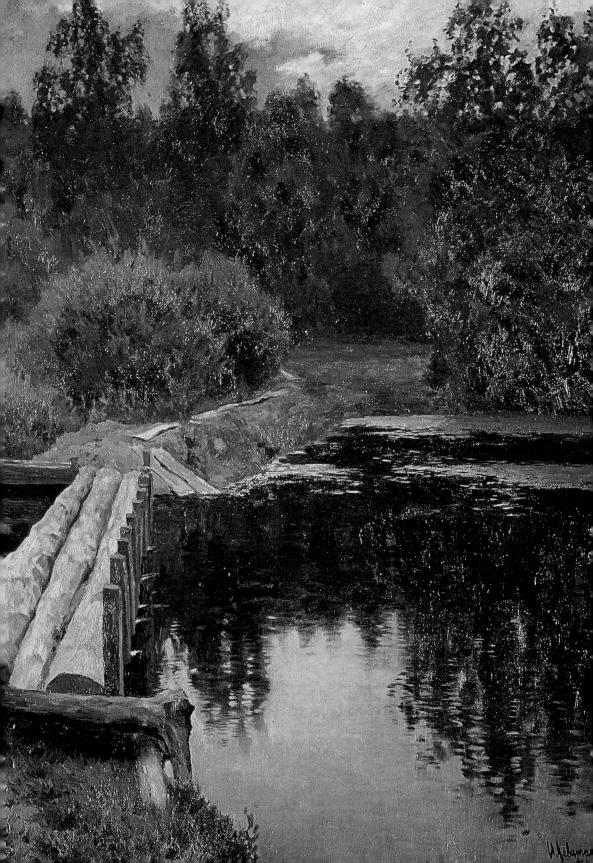

列維坦
克里木的山上
1886 油彩畫布
俄羅斯國家特列恰
科夫美術館收藏

列維坦 **克里木海岸** 1886 俄羅斯國家特列恰科夫美術館收藏

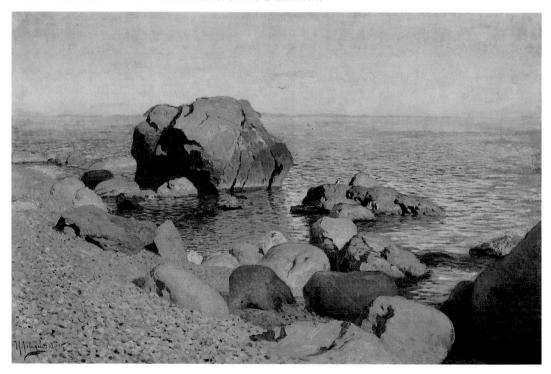

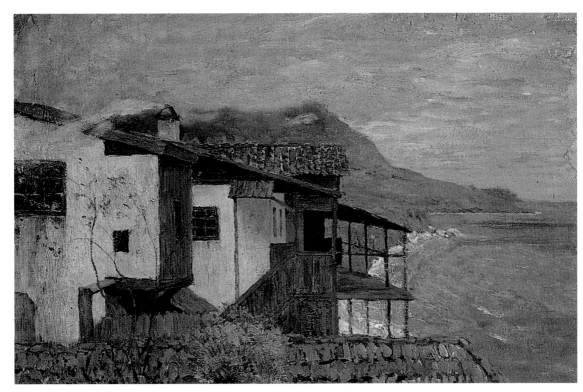

列維坦　**阿爾布山上的石房**　1886　油彩畫布　19.5×33cm　俄羅斯國家特列恰科夫美術館收藏

列維坦　**克里木的山邊**　1886　油彩畫布　19.7×31.9cm　俄羅斯國家特列恰科夫美術館收藏

1892年作品〈森林岸邊〉、1894完成的作品〈科摩湖〉，都屬於
「中低音階」色調的風景畫傑作。

　　為了塑造巨大河川的浩瀚雄偉，1886年畫家遠赴黑海與伏爾
加河畔進行寫生採景，展開新的創作階段。1886年發表兩張油畫
作品〈克里木海岸〉、〈克里木的山邊〉，我們看到列維坦作
品中前所未有的南方風情，海邊巨石與蒼勁的巨松結合成一張畫
面，用不同的筆觸肌理，表現粗糙中的巨石與濕潤的空氣，畫家
力求突破創作困境。在給契訶夫的信提到：「當你感到大自然的
無限美麗，窺見宇宙奧秘掌握在神的手中，就感覺到自己的渺小
無力，我不能畫出萬分之一，還有甚麼比這個更可悲的呢？」

　　列維坦放棄使用歡樂氣氛色彩的作畫習慣，改以厚重的灰色
為基調，去捕捉大自然的粗曠與壯麗。1886年畫家第一次畫出了
雄偉的樂章，作品〈伏爾加河上的黃昏〉受到當時藝術界一致的

列維坦　**森林岸邊**
1892　油彩畫布
129×176cm
卡理林省繪畫博物館
收藏（列維坦32歲作
品）

圖見54頁

列維坦　**科摩湖**
1894　油彩畫布
23.8×33cm
莫斯科私人收藏

圖見55頁

圖見58頁

掌聲。

　　1887-1888年的油畫作品：〈霧〉、〈在伏爾加河上〉、〈秋〉、〈伏爾加河上的傍晚〉、〈磨坊〉、〈古老的庭院〉、〈雨後的黃昏〉、〈淵邊〉、〈新綠〉，畫家大幅度的提升作品的色彩表現力、說服力。

　　為了醞釀、琢磨未來的作品〈墓地上的天空〉、〈通往弗拉基米爾之路〉的細節內容，列維坦著手進行許多前置作業，例如寫生小畫：〈伏爾加河上的晚霞〉、〈小路〉、〈高岸邊的枯樹〉、〈瓦希里小鎮〉、〈灌木叢湖邊〉，1887-1888年之間的小型作品可以見到畫家為了一幅巨作，在崎嶇的道路上留下的足跡。

　　列維坦創作的同時，他的好友契訶夫在同時間完成短篇小說〈六號病房〉、〈草原〉、〈乏味的歷史〉等代表作。大作家利

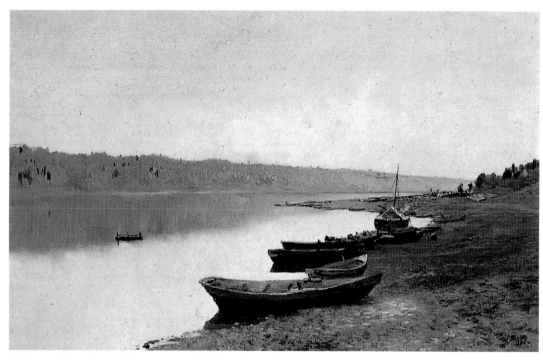

列維坦　**伏爾加河上的黃昏**　1889　油彩畫布　57.8×88.7cm　俄羅斯國家特列恰科夫美術館收藏

列維坦　**駁船·伏爾加河上**　1887-1888　油彩畫布　17.5×29cm　俄羅斯國家特列恰科夫美術館收藏

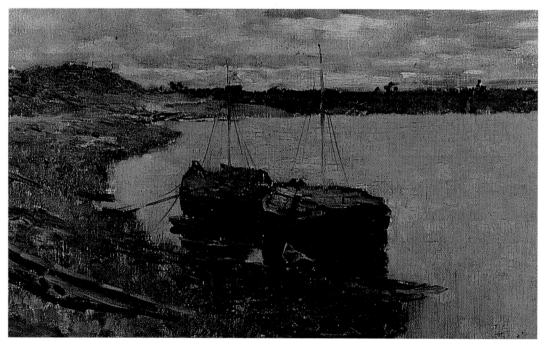

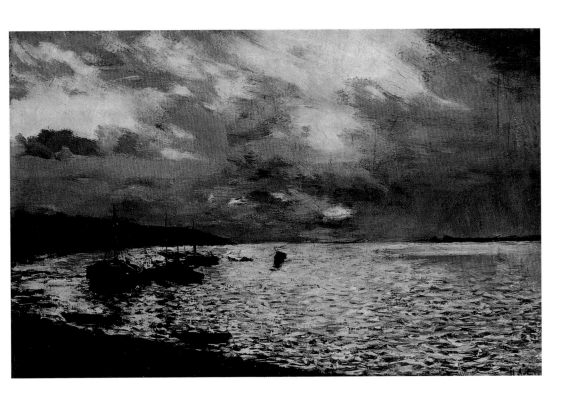

列維坦
伏爾加河上的晚霞
1888 油彩畫布
22×33cm 私人收藏

用故事情境與聽覺聯想，將簡單的情節描寫的有聲有色——把現實融入了荒誕、幽默與諷刺趣味。列維坦與契訶夫兩位藝術家在作品裡，拒絕用平鋪直述的手法，企圖賦予事件大量的知覺與靈性。

到巴黎

　　隨著作品的順利進行，幸運之神開始悄悄地關注列維坦。1890年春季，三十歲的列維坦第一回獲得出國機會，出席巴黎萬國博覽會，他得以親眼目睹巴比松畫派的真跡，親身體驗藝術之都的浪漫氣氛。

　　列維坦寫信給住在巴黎友人，信裡提到：「生活在巴黎這個藝術之都，好像來往的都是飽學博知之士，在巴黎的好處就在於此，因為你老是興奮得睡不熟，頭腦發脹！當你眼睜睜瞧見優秀的作品，自己對藝術的理解就成長了，你們有莫內、塞尚、雷諾

列維坦 為〈**高岸邊的枯樹**〉所作的鉛筆速寫 莫斯科私人收藏

列維坦 為〈**高岸邊的枯樹**〉所作的油畫小稿 20×34.5cm 卡理林省繪畫博物館收藏

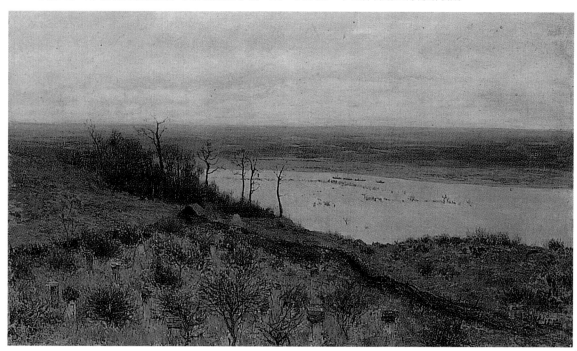

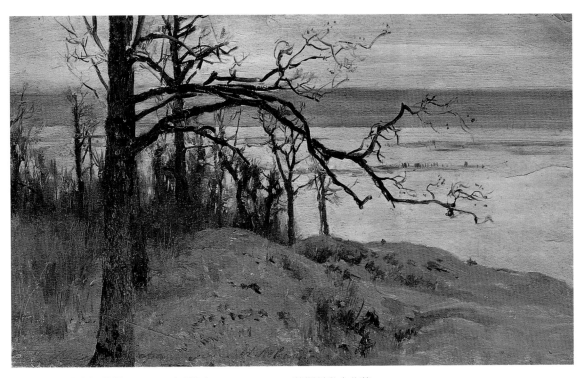

列維坦　**高岸邊的枯樹**　1887　油彩畫布　45×75.5cm　莫斯科私人收藏

列維坦　**小路**　1887　19.4×23cm　莫斯科私人收藏

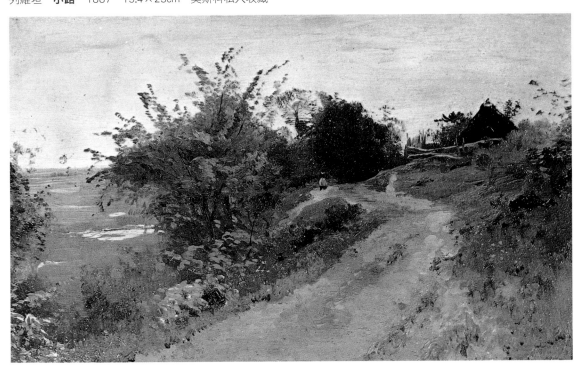

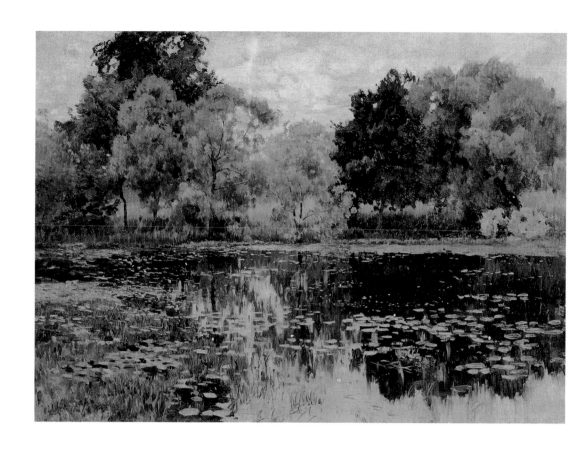

瓦的作品在身邊，在莫斯科我們有馬科夫斯基、沃爾科夫、杜柏夫斯科衣等畫家在我生活附近。巴黎對畫家真有益處！」

　　巴黎之行後，列維坦轉往義大利、瑞典、芬蘭。他將義大利的悠悠千年古厝、繁花枝頭、佛羅倫斯的寺院風情一一搬上畫布。完成作許多異國情調的風景作品，例如：〈義大利之春〉、〈博迪蓋拉近郊〉、〈翡冷翠一景〉、〈翡冷翠的運河〉。

列維坦　**灌木叢湖邊**
1887　油彩畫布
35.1×51.1cm
畫家柏連諾夫故居收藏

攝影課題

　　攝影技術對繪畫帶來致命的衝擊，如同今日網路對資訊流通的衝擊一樣，在2011年的今天，輕薄影像可以毫不費力的隨手可得，然而那麼厚重、又不方便攜帶的油畫，又有甚麼價值呢？相對於要求「好看、有趣」的標準一再提高，甚麼東西才是珍貴

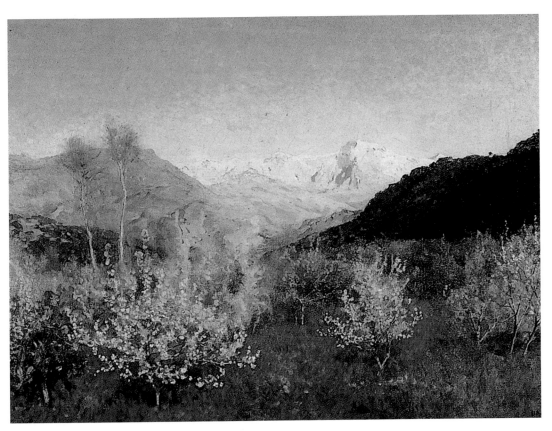

列維坦　**義大利之春**　1890　油彩畫布　莫斯科私人收藏

列維坦　**義大利之春**　1890　油彩畫布　19.5×32.5cm　私人收藏

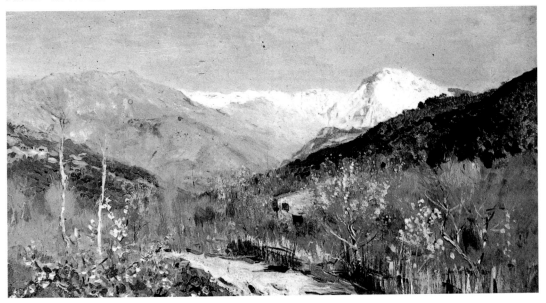

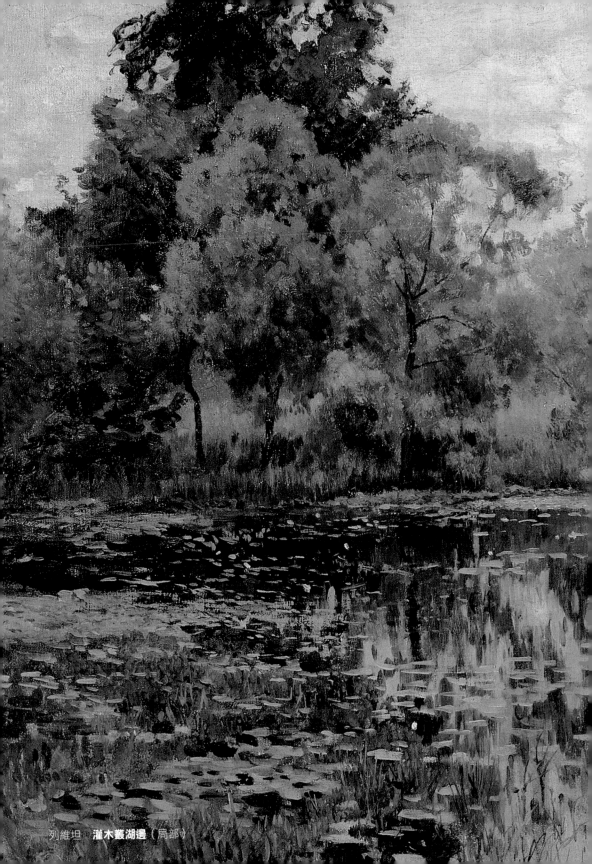

列維坦‧灌木叢湖邊（局部）

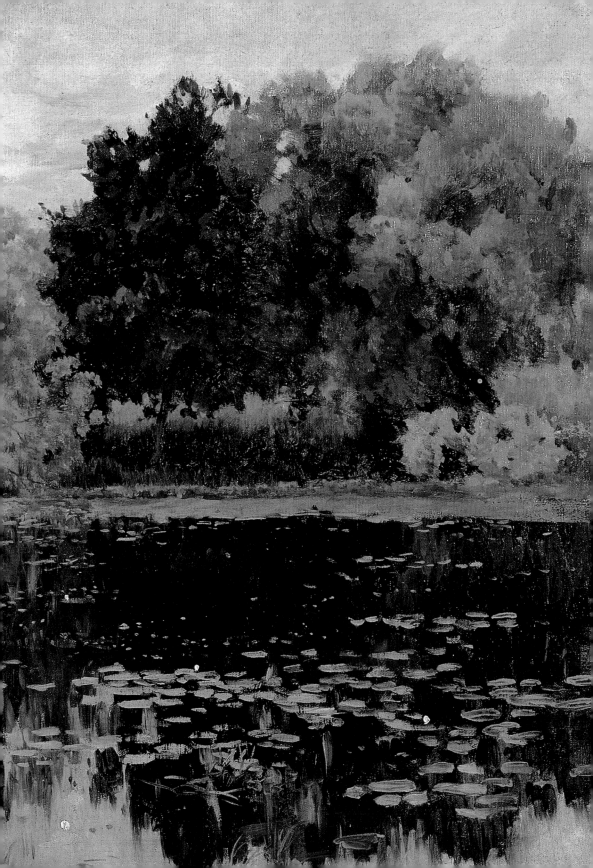

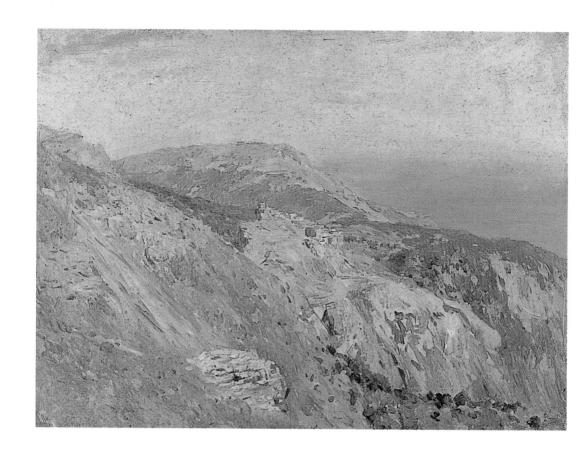

的？許多的價值引發新的討論。

　　法國物理學家達蓋爾在1838年發明最早的攝影術——「銀版照相法」，利用鍍有碘化銀的鋼板暗箱裏曝光，水銀蒸汽進行顯影，再用普通食鹽定影。此法得到的是一個「負像」，十分清晰可以永久保存。由於曝光大約需要20到30分鐘，因此早期攝影多拍攝靜物、風景和肖像靜止的對象。

　　列維坦本人也愛好攝影，攝影甚至取代了他的旅行日記，這一點並不妨礙作他身為畫家的工作，例如專畫森林的油畫大師希斯金（Ivan Shishkin），也被發現時常利用攝影，來輔助繪畫創作一事。

　　1890年代一位著名的攝影師克·阿·季米李亞易夫（K.A.Timirjasev, 1843-1920）結為好友，常與畫家討論攝影與繪畫的課題。季米李亞易夫把自己的文章〈攝影帶給自然的感覺〉送

列維坦　**南法之丘**
1899　油彩畫布
24×33cm
俄羅斯國家特列恰科夫
美術館收藏

列維坦　**翡冷翠的運河**
1890　油彩畫布
31.7×21.2cm
畫家柏連諾夫故居收藏
（右頁圖）

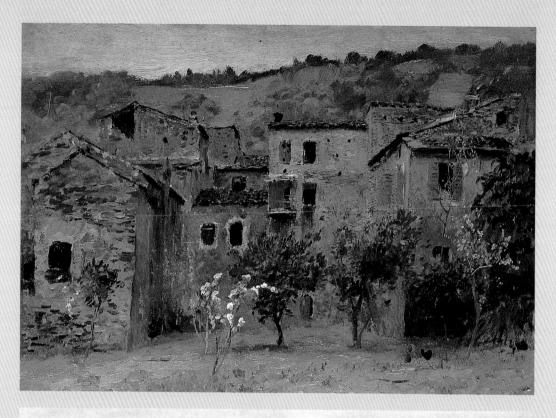

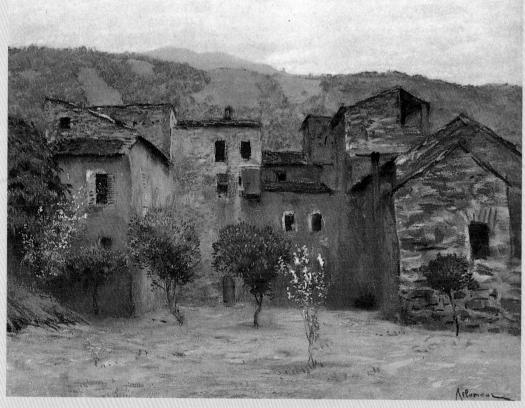

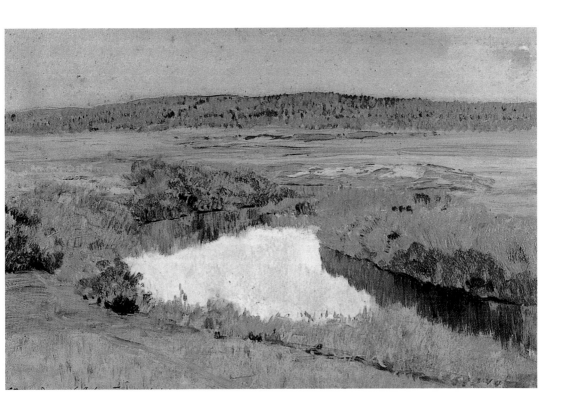

列維坦　**秋塘**　1888
油彩畫布　41×65cm
俄羅斯國家特列恰科夫
美術館收藏

給列維坦作為見面禮，在文章中寫到：「如果作品裡的山川、樹木、水流是美的，並非因為他們本身就是美，而是因為我在這裡注入了思想與情感。藝術就是『自然＋人』。」

　　照相是捕捉現實的一瞬間，而繪畫是「將感情與理智揉合」後，再造的產物，兩位藝術家一致認為：「在嚴格的美學要求下，『自然便是美』並不成立。必透過萬中選一的掏選，『自然』才會變成『浪濤沙的鑽石』。」

列維坦　**北義大利村莊**
1890　油彩畫布
49×64cm
俄羅斯國家特列恰科夫
美術館收藏
（左頁上圖）

列維坦　**北義大利村莊**
1890　粉彩
（左頁下圖）

畫家畫畫家

　　位於莫斯科的國家特列恰科夫美術館中，懸掛著一幅非常出名的肖像，肖像領域的大畫家謝洛夫於1892年為列維坦繪製肖像，兩位天曾經在工作室的交會。

　　當年三十二的列維坦，遇上謝洛夫二十七歲，兩人相差五歲，一位是莫斯科學院派的風景畫天才，另一位是聖彼得堡學院

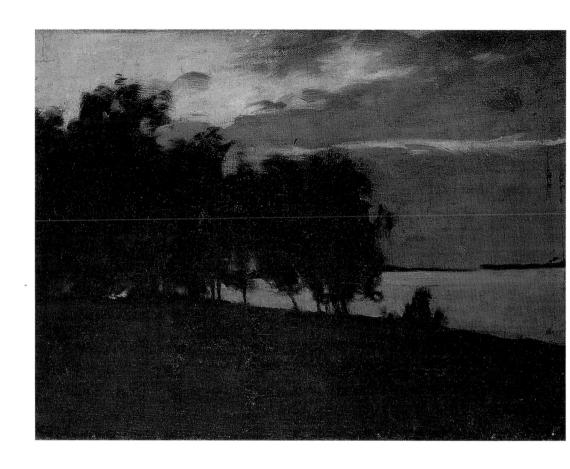

列維坦　**野火**
1890　油彩畫布
莫斯科私人收藏

派的肖像畫菁英。

　　謝洛夫用少見的側身姿勢為主角擺姿勢，瘦長的一隻手平靜的擱在藤椅上。畫面以犀利的觀察，準確的色調，塑造列維坦那種神經質、敏感又深沉的性格，除了精準擊中列維坦的外表造形，謝洛夫成功表達列維坦的滄桑感，深藏愁苦的氣質。這張作品雖然謝洛夫本人不滿意，卻意外獲得群眾的欣賞。

謬斯女神──布洛斯小鎮

　　在莫斯科省東南方的伏爾加河岸，環境清幽的布洛斯小鎮（俄文г. Плёс，英譯Plyos），孕育了列維坦一系列不朽的代表作，例如作品〈雨後的布洛斯〉、〈白樺樹叢〉、〈暮金色的布洛斯〉、〈斯洛博德卡的金秋〉、〈秋日小村莊〉。

布洛斯小鎮

圖見17、43~45頁

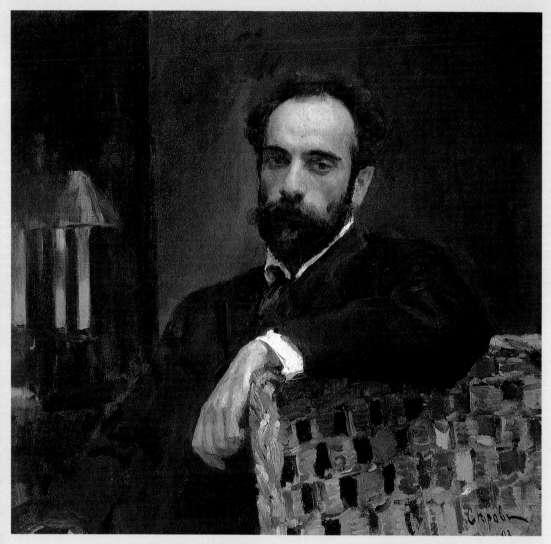

大畫家謝洛夫於1892年為列維坦繪製的油畫肖像

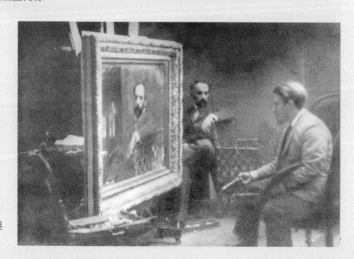

畫家謝洛夫在工作室為列維坦留下經典
的肖像作品　1892　攝影

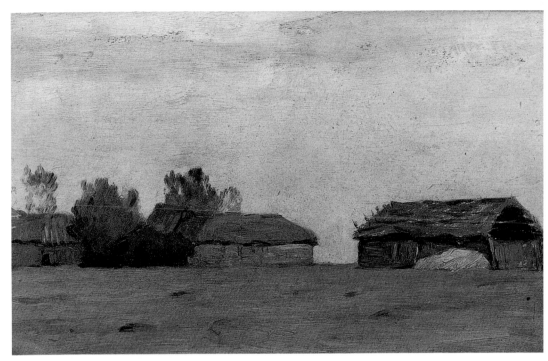

俄羅斯政府為了保留列維坦筆下〈晚鐘〉、〈雨後的布洛斯〉的原貌，特別將小鎮規劃成歷史文化藝術保護區，設立列維坦故居博物館、國立風景繪畫美術館、國立裝飾工藝美術博物館與自然保護特區，禁止任何仁在保護區進行開發、興建工程。

列維坦短暫一生三十九歲中，在布洛斯裡停留了多年光陰，重要作品多取材小鎮景色，特別是伏爾加河兩岸風光，紅屋頂的房子、高高的鐘塔、矮樹林、清澈的湖邊。1887年著名的作品〈生長茂盛的池塘〉，畫家用單一的綠色基調，製造出既整體又變化萬千的色彩，令人嘆為觀止。

契訶夫到了伏爾加河岸的小鎮，立刻寫信給一位女畫家說到：「我走到河邊，立刻認得出那個『墓地教堂』，白樺樹的岸

列維坦　**小村落**
1890　油彩畫布
15×22cm
俄羅斯國家特列恰科夫
美術館收藏

布洛斯小鎮風情。距離莫斯科175公里的布洛斯小鎮居民僅有約700人。（左下圖）

列維坦
布洛斯小鎮景色
1888　油彩畫布
17×23cm（右頁上圖）

列維坦　**雨後的布洛斯**
1889　油彩畫布
80×125cm
俄羅斯國家特列恰科夫
美術館收藏
（右頁下圖）

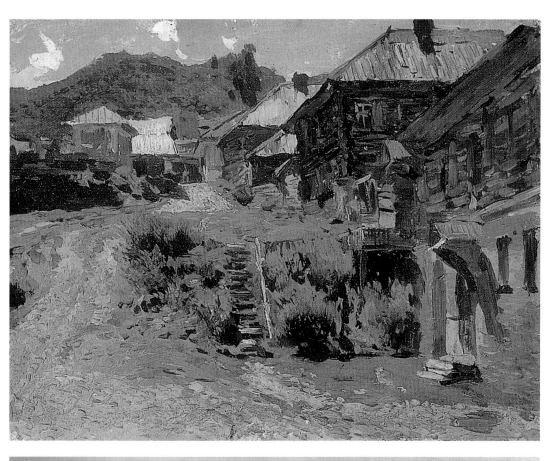

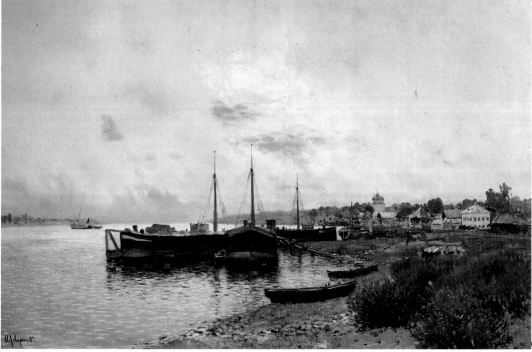

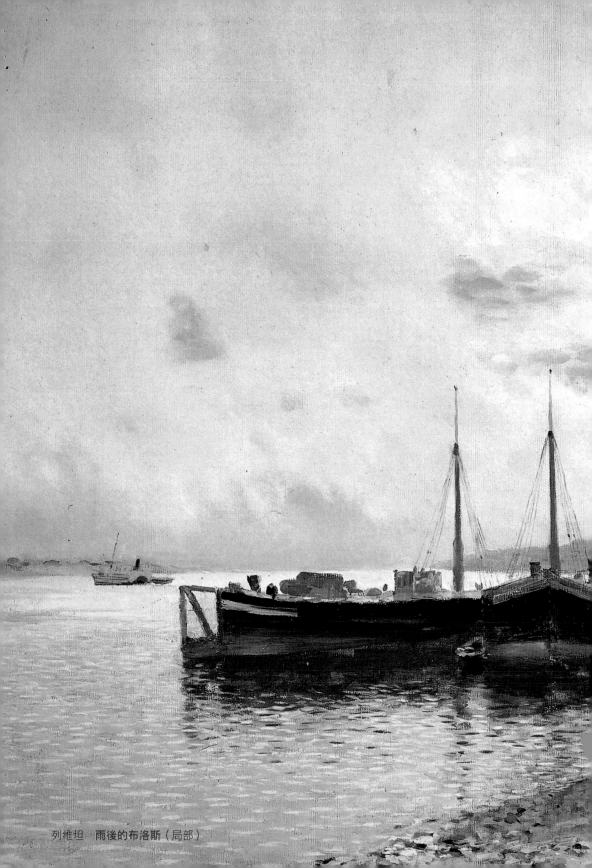

列維坦　雨後的布洛斯（局部）

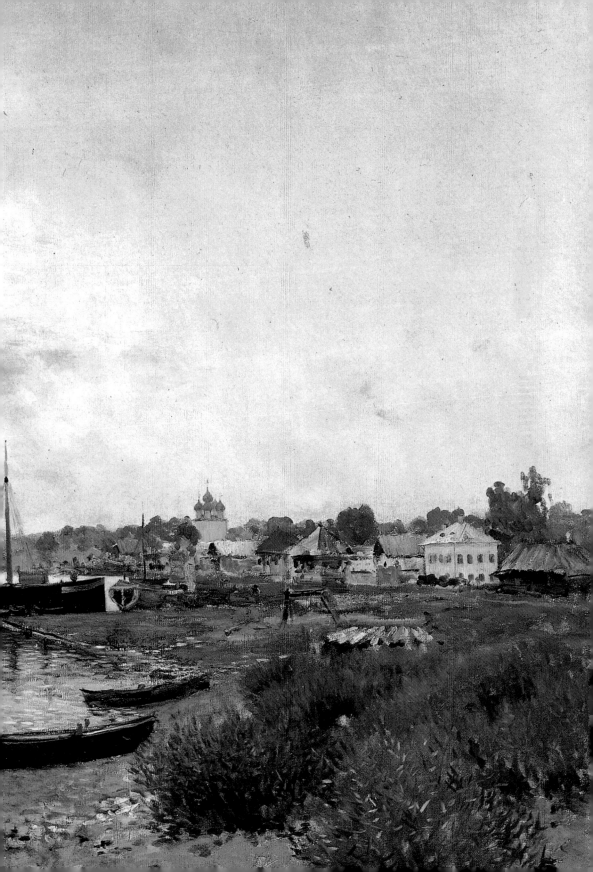

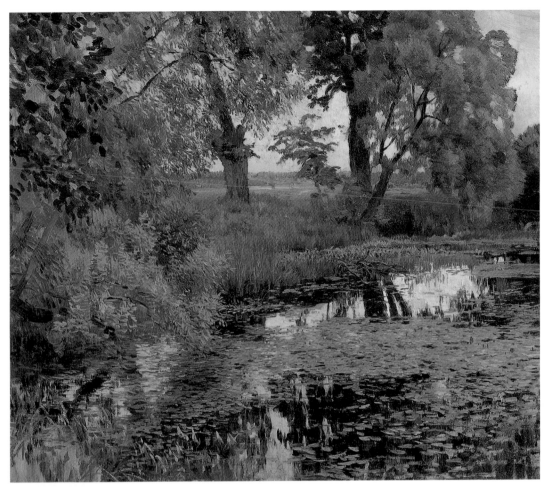

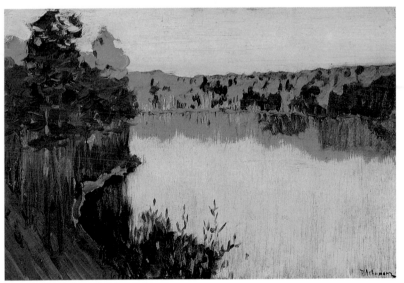

列維坦
生長茂盛的池塘
1887 油彩畫布
31.8×41.8cm
聖彼得堡俄羅斯國家
博物館收藏

列維坦　**湖邊夕照**
1890 油彩畫布
16.7×28.7cm
俄羅斯國家特列恰科夫
美術館收藏

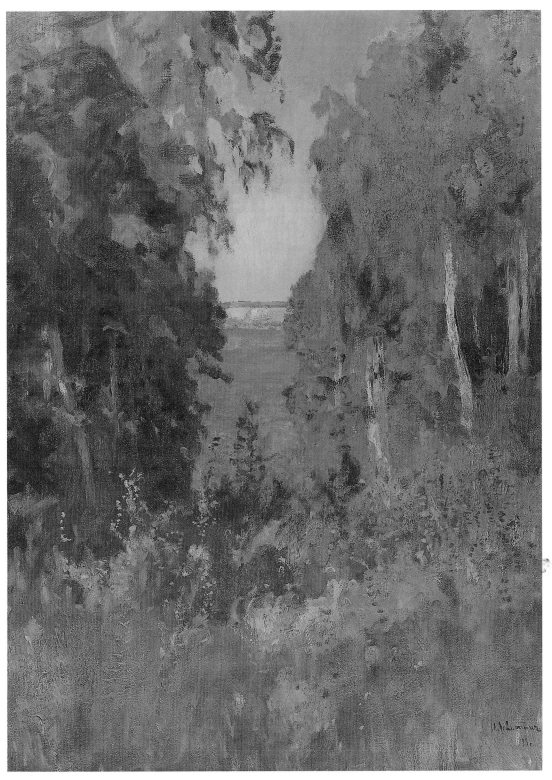

列維坦　**湖光**　1890　油彩畫布　70×52cm　聖彼得堡俄羅斯國家博物館藏

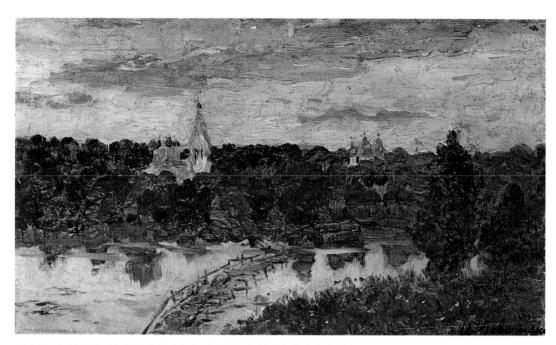

列維坦　為了創作〈**靜謐的修道院**〉與〈**晚鐘**〉之前所作的油畫寫生小圖

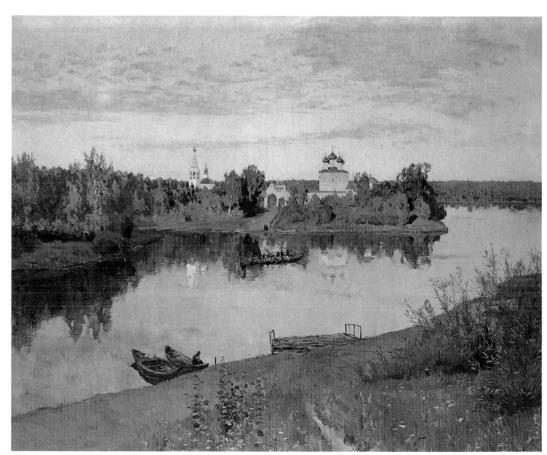

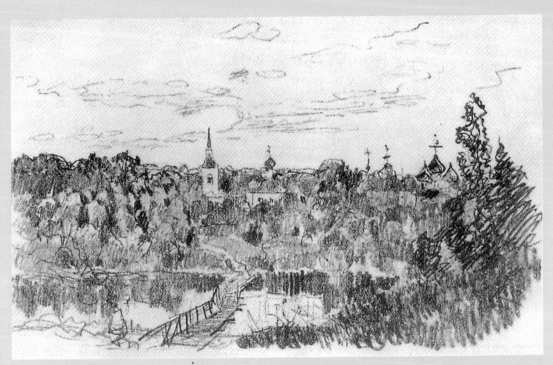

列維坦　**寧靜的修道院**　1890　鉛筆素描　15×20cm　俄羅斯國家特列恰科夫美術館收藏

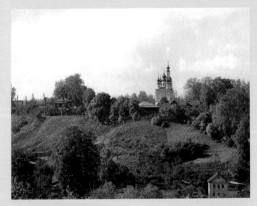

作品〈晚鐘〉描繪的當地，筆者實景攝影，2006

列維坦　**修士·湖上釣魚**　1890　鉛筆素描　12×8cm

列維坦　**晚鐘**　1892　油彩畫布　87×107.6cm　俄羅斯國家特列恰科夫美術館收藏
（列維坦的經典代表作）（左頁下圖）

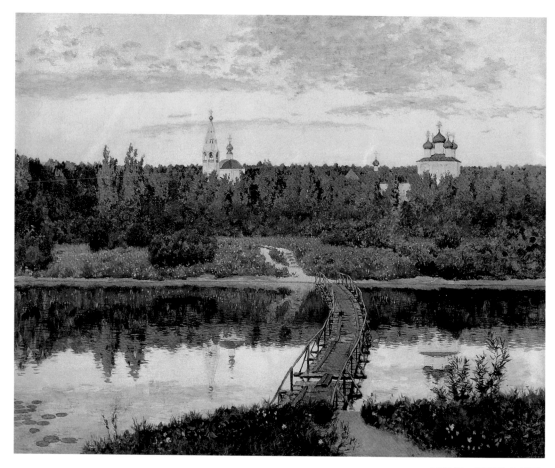

列維坦　**寧靜的修道院**
1890　油彩畫布
87×108cm
俄羅斯國家特列恰科夫
美術館收藏

邊。畫中的情調比起實際景色，更勝一籌。」

　　在鄉下的時間，畫家又鬧出一段畸戀，契訶夫的哥哥略帶酸味嘲諷地說到：「列維坦命運雖然倒楣，但是對女人卻十分有一套，他除了畫畫之外，幹盡蠢事，你看他光是站在那邊，女人已經神昏顛倒。」此話不假，列維坦身邊常有女人投懷送抱。

　　一位有夫之婦的女畫家索菲亞・比德羅夫娜・庫夫申尼科娃（Софья Петровна Кувшинникова）情不自禁的愛上列維坦，她愛著列維坦天生的俊美、溫暖、多情、優柔、才氣，而女人帶給畫家情感的支持，也為雙方帶來痛苦。短暫插曲在列維坦刻意迴避之下，無疾而終。或許普希金的情詩〈是的，我曾經幸福〉可以勾勒出些許畫面：

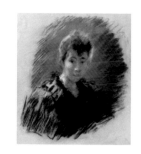

列維坦為索菲亞・比德羅夫娜・庫夫申尼科娃所畫的粉彩肖像，記錄一段短暫的戀曲　1894

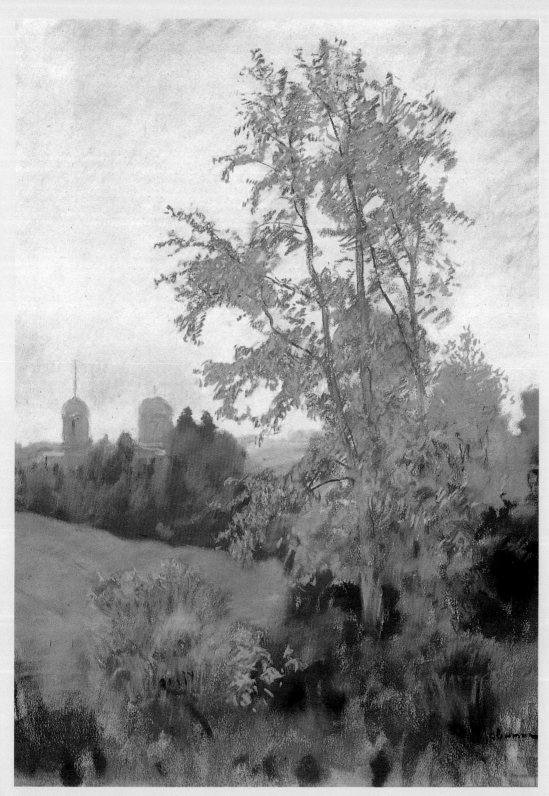

列維坦　**森林後的教堂**　1890　粉彩　俄羅斯國家特列恰科夫美術館收藏

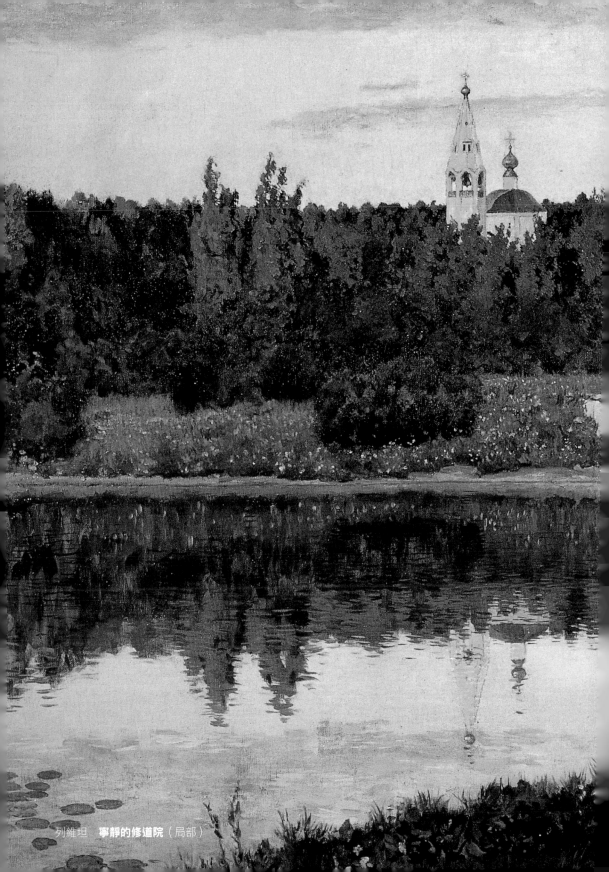

列維坦　寧靜的修道院（局部）

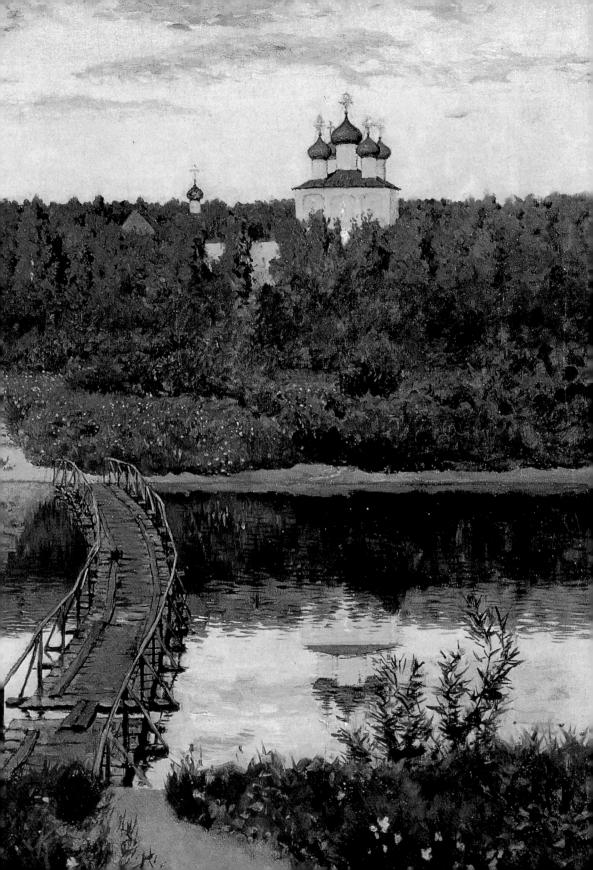

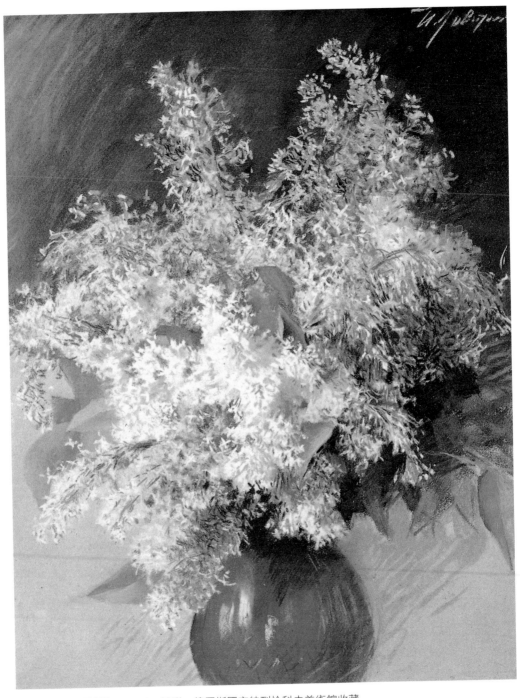

列維坦　**紫丁香靜物**　1893　粉彩　俄羅斯國家特列恰科夫美術館收藏

列維坦　**勿忘草與小紫羅蘭**　1889　油彩畫布　49×35cm　俄羅斯國家特列恰科夫美術館收藏（右頁圖）

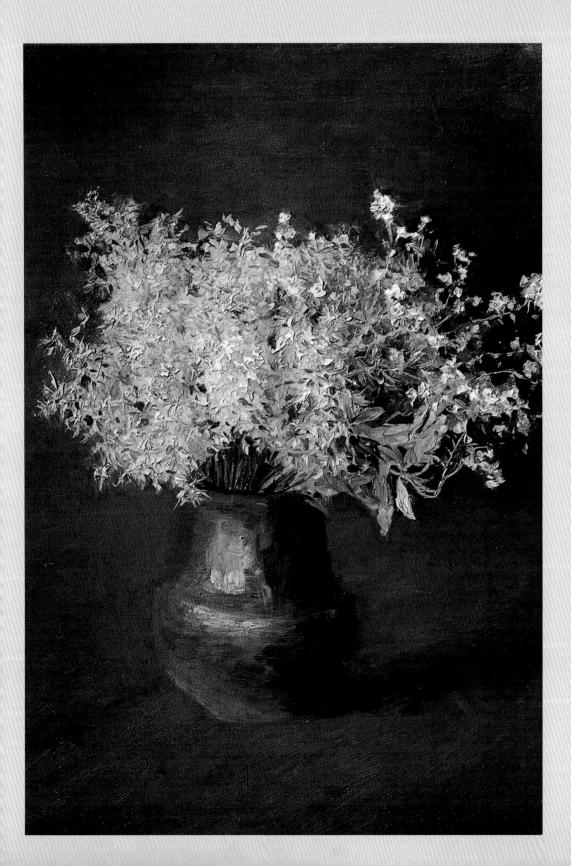

是的，我曾經幸福，是的，我曾經享樂，

曾在平靜的欣悅中陶醉，也曾盡情的快活……

可那匆匆的歡喜日子今在何處？

它飛逝而去有如一場夢景，

昔日享樂的嬌艷業已凋零，

籠罩著我的仍是一片暗影，寂寥而愁苦！……

列維坦　**秋小屋**
1888　油彩畫布
41×65cm
俄羅斯國家特列恰科夫
美術館收藏

記憶寫生

　　關於寫生，有許多不同的學派，一般人理解所謂「寫生」就是面對大自然畫畫，活生生的模特兒或是靜物，只要不是根據「照片」，或「幻想」便是寫生，而實際上，寫生有許多不同方法。例如印象派畫家（Impressionist）他們研究光學發現，摒棄光譜以外的顏色（例如：純黑、純白色），而以色相、彩度、明度，將單純的色彩當作作品的第一主角。

列維坦
一束藍色小雛菊
1894　粉彩
聖彼得堡國家俄羅斯
博物館收藏（右頁圖）

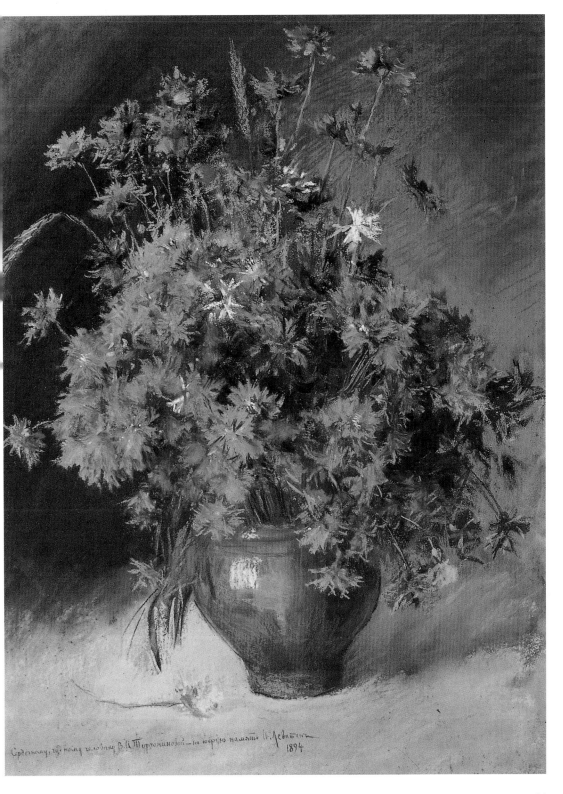

Сердечному, дорогому человеку В.Н.Тюрюмановой — на добрую память И.Левитанъ
1894

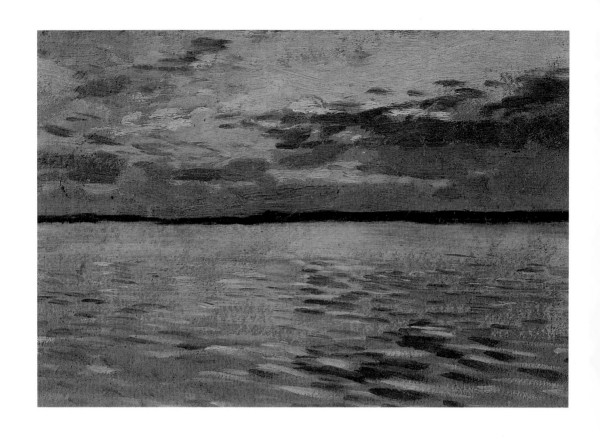

列維坦　**晚霞**　1890
油彩畫布　15×22cm
俄羅斯國家特列恰科夫
美術館收藏

　　關於寫生，列維坦相當有自己的一套，他在教學時曾說：
「我觀察的時候不動筆，而我畫的時候不觀察；我要的畫面是一
種──既根據實景，又憑記憶，不被瞬間即逝的現象所桎梏的景
色，畫家必須查覺『內心的概括形象』」。關於「內心的概括形
象」這句話，其實大有學問，意指畫家是所運用的全部感受力、
想像力、理解與表達能力來塑造一個畫面。

　　根據學生觀察，列維坦不是一氣呵成的畫完作品，往往需要
經年累月的進行推敲。列維坦的畫既是習作又是創作，而且常在
戶外進行。

　　同時期一位畫家維諾格拉多夫（Vinogradov Sergey Arsehvich,
1870-1938）信中提到：

　　「我喜歡列維坦最近的作品，他的畫法是這樣的：每天傍晚
走到山上的某個地方看夕陽，隔天就根據腦海印象作畫，一連下
來幾個黃昏和白天都這樣進行，畫法真是太有意思了！如果你爬

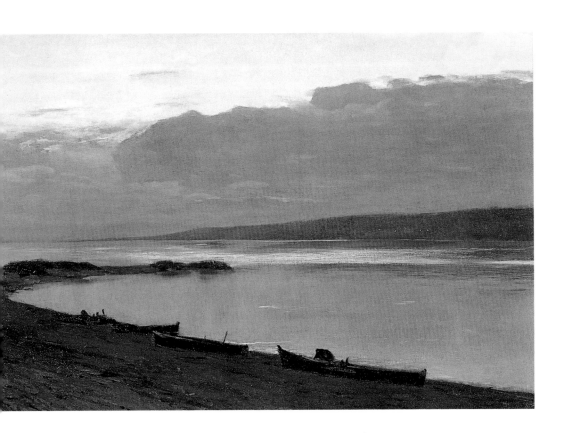

列維坦
伏爾加河上的傍晚
1888　油彩畫布
50×81cm
俄羅斯國家特列恰科夫
美術館收藏（列維坦的
代表作之一）

上列維坦作畫的那座山頭，那麼，你絕對找不到畫中的地方，這就是列維坦的魅力所在。」

　　一般來落日從開始到結束的時間不超過一個鐘頭，很快就天黑了，畫家以觀察來代替動筆，在腦中篩選印象最深刻一幕再搬上畫布，不失為一種聰明的方法。在工作室裡，列維坦而不需要如雷如風、波濤洶湧的感情，需要安靜的情緒讓畫筆工作。

靜謐的〈伏爾加河上的傍晚〉

　　1885-1887年的作品〈伏爾加河上的傍晚〉，是筆者最偏愛的一張作品，畫面中充滿了大自然的靈性之美，看那波光粼漓，朦朧淡雅的情調，簡直就是一首藍調，叫人著迷。你可以從畫面上一抹暖光的雲彩上，嗅到河上「千山鳥飛絕，萬徑人蹤滅」的清幽。

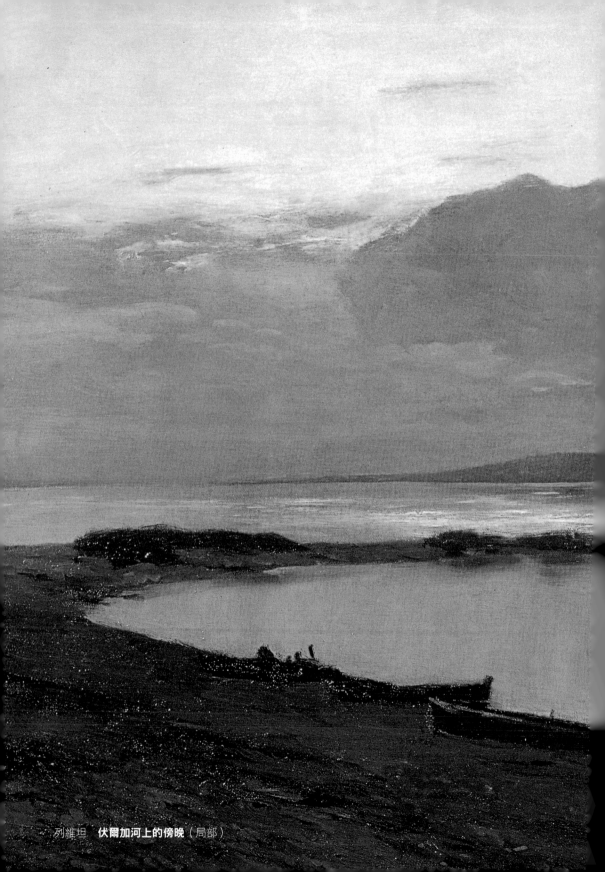

列維坦　伏爾加河上的傍晚（局部）

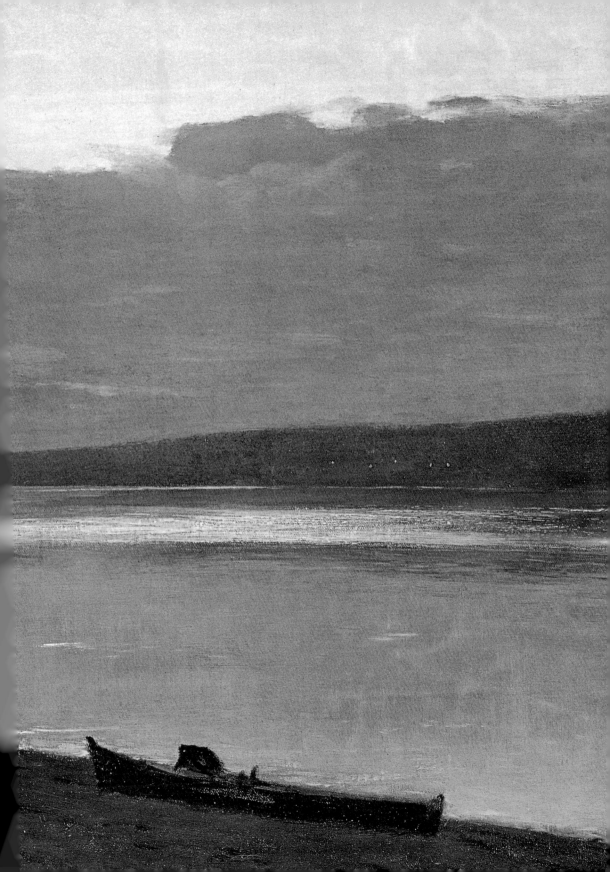

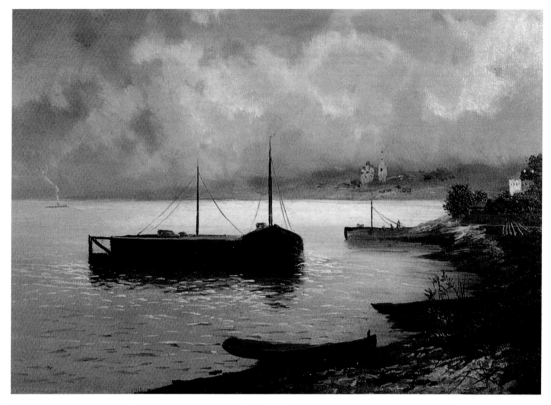

列維坦 **雨後的布洛斯** 1889 油彩畫布 80×125cm 俄羅斯國家特列恰科夫美術館收藏

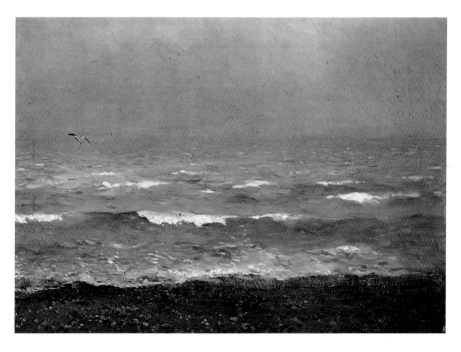

列維坦 **海浪**
1890
油彩畫布
41×59cm
俄羅斯國家特列
恰科夫美術館收藏

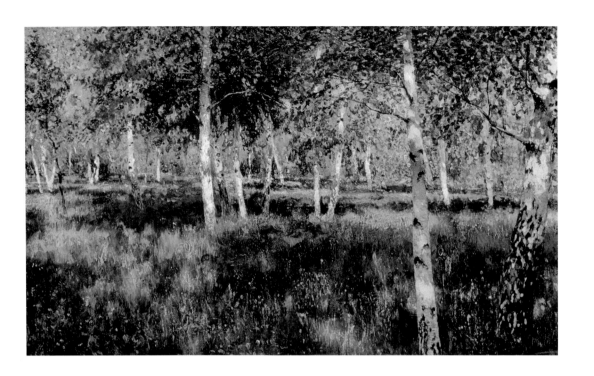

列維坦　**白樺樹**
1885-1889　油彩畫布
俄羅斯國家特列恰科夫
美術館收藏（列維坦最
著名的代表作之一）

描繪〈**雨後**〉的伏爾加
河畔實景　1890

盛夏歡娛的〈白樺樹〉

眾多讓列維坦名聲顯赫的代表作，其中以〈白樺樹叢〉（1885-1889）是列維坦成熟時期的代表作，他運用最少的綠色、白色，畫出最深遠的空間，陽光灑落如蔭綠草與茂盛的樹林之間穿透閃耀，不僅俄國人熟悉這張作品，世界也透過作品〈白樺樹叢〉認識美妙的俄羅斯，感受盛夏的歡愉。

涼爽清新的〈雨後〉

從「一般風景」的繪畫形式中，列維坦逐漸摸索出「創作式的風景畫」，兩者之間的轉捩點是1889年的作品〈雨後〉。

「畫得像真的一樣」，早不能滿足列維坦，他需要在創作上更深一層要找出深沉的「訊息」與「感受」，具體來說，就是將人的感官與情緒的全面喚醒並且釋放出來，他畫「雨後」，不僅要畫出雨後清澈的空氣、濕潤的土壤、草堆散發的氣味，不只看到船、河、草地、遠景，還彷彿能聞到雨露潤澤後清新的大地。

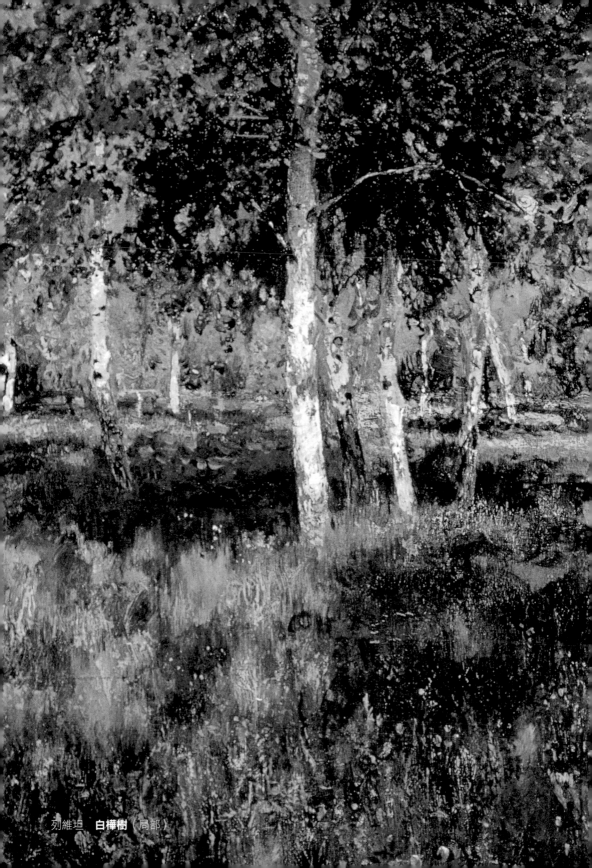

列維坦　白樺樹（局部）

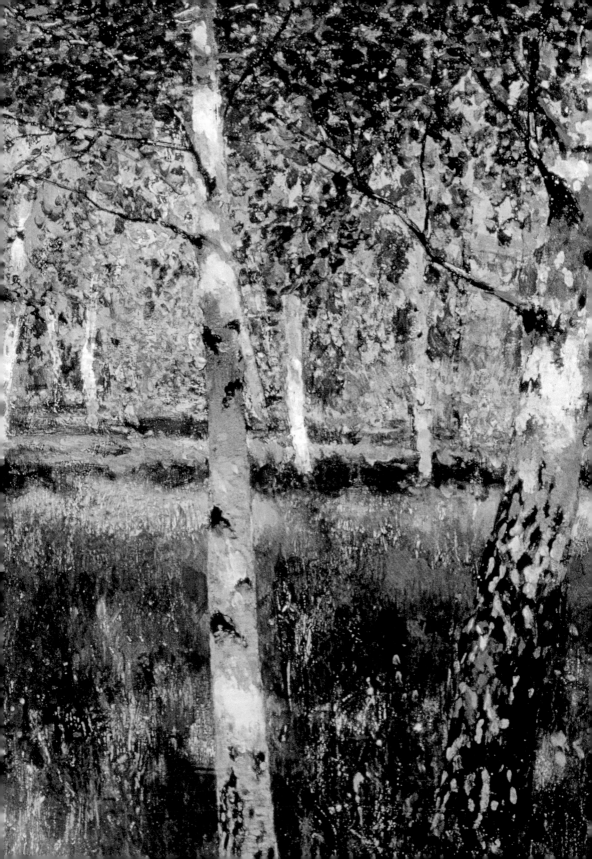

獨樹一格的歷史風景畫〈通往弗拉基米爾之路〉

　　俄國評論家分析列維坦作品，總提到他獨特的心理與身理狀態，造就作品深沉憂鬱的氣質，較少提及的是列維坦的自卑感，與猶太血統的出身，列維坦在求學時期，曾遭到老派學究的歧視：「猶太人可能畫得好嗎？沒聽說過呢！」草率的評論，剝奪了年輕畫家在學院獲得銀質獎章的機會。

　　正當他即將脫離舉債的同時，獲得俄國大收藏家帕維爾·特列基亞的賞識，列維坦卻每每將賣畫的收入，立刻一擲千金在華服錦衣、買醉度日上面，也許畫家悲劇命運早在性格注定。

　　老師薩夫拉索夫傳授列維坦帶著感情面對大自然，將自己的性格融入畫面。經過多年醞釀，終於創造出〈通往弗拉基米爾之路〉那樣悲壯、淒涼的個人的情感與客觀自然結成一體的藝術道路。法國存在主義的思想家沙特（Jean-Paul Sartre, 1905-1980）說過一句動人的話：「天才並不是什麼贈品，而是人們在絕望的環境中創造出來的一條脫身之路！」

　　關於「畫中的意境」中國人早就有有獨到的見解，蘇軾在《東坡題跋》評論唐代王維的作品中寫到：「味摩詰之詩，詩中有畫；觀摩詰之畫，畫中有詩。」

　　中國古代畫家以心師法自然的奧妙，創造主觀風景，起自畫家心中的峨嵋雲霧，虛虛實實、朦朦朧朧，如佛家所謂「境由心造」。而唐朝詩人王昌齡寫到詩的三個層次：「物境、情境、意境」，講的是實景之外，還加了情感與哲思的部分，這三種層次的融合，強調直覺感悟、心有靈犀的描繪，恰巧在列維坦作品中作了完美的詮釋。

　　1892年的作品〈通往弗拉基米爾之路〉，在列維坦創作佔有重要的地位，畫面中卓越精湛的表現「沉而不悶」的透氣感，是技巧與心靈精煉而成的登峰造極之作。大詩人普希金（Alexander Pushkin, 1799-1837）在1827年的詩作〈致西伯利亞的囚徒〉曾把

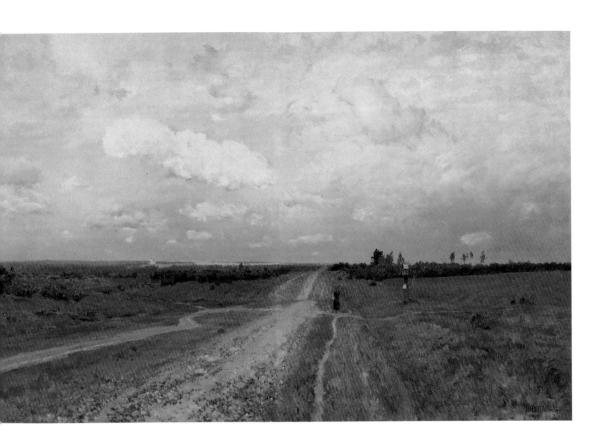

列維坦
通往弗拉基米爾之路
1892 油彩畫布
79×123cm
俄羅斯國家特列恰科夫
美術館收藏（列維坦的
經典代表作）

畫家的想像力引入這條遙遠的苦役之地。

在西伯利亞的礦岩深處
請你們堅持高傲的忍耐榜樣
你們悲壯的勞動與崇高的理想
絕不會驟然消亡
災難的忠實姊妹是無限的盼望
正在陰暗的地底潛藏
她將喚起你們的勇氣與歡樂
大夥兒期待的光明即將到來
愛情與友誼急將穿過黑暗的牢門
來到你們身邊
正如同我的自由的歌

俄羅斯詩人普希金
素描肖像

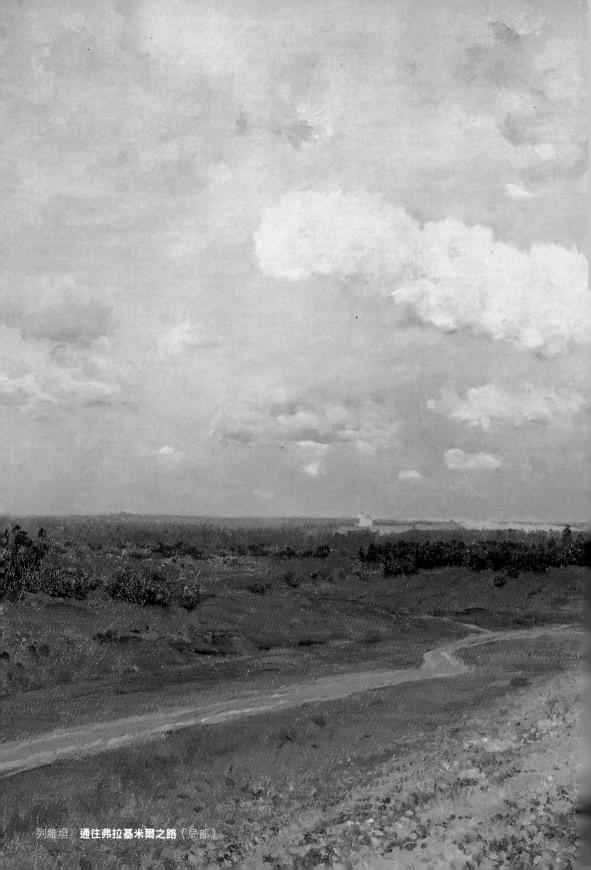

列維坦　**通往弗拉基米爾之路**〔局部〕

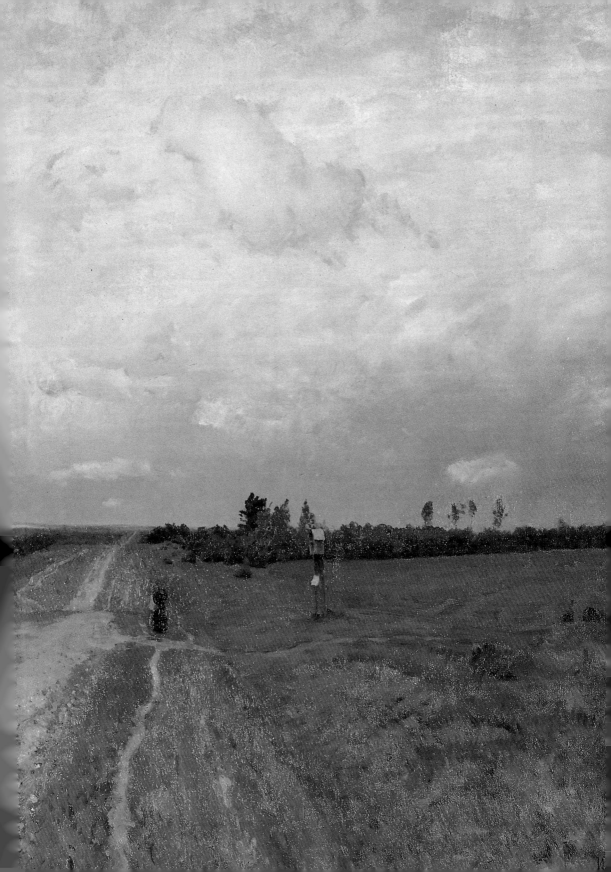

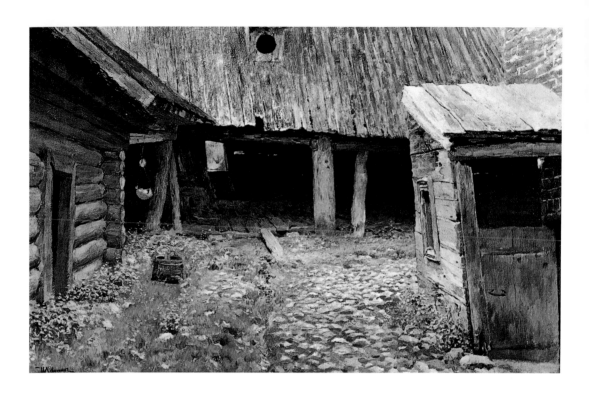

將傳入苦役的洞窟

沉重的枷鎖將會落下

陰暗的牢房將會倒塌

自由將在門口迎接你們

兄弟們將把利劍交到你們手上

列維坦 **小院子**
1890 油彩畫布
22.5×43cm
莫斯科私人收藏

　　列維坦也曾經在夜晚的聚會中大聲朗讀托爾斯泰的〈銬足枷的囚犯〉：

草原上夕陽西沉，

遠處的茅草泛著金光如焚，

囚犯的鉛錘腳鐐揚起土石灰燼，

天色漸漸黯淡，

銀鐺聲聲不絕。

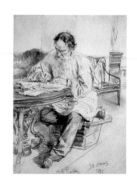

列賓畫伏案寫作的
大文豪托爾斯泰
速寫 1891

作品〈通往弗拉基米爾之路〉描繪一條通往西伯利亞荒野的

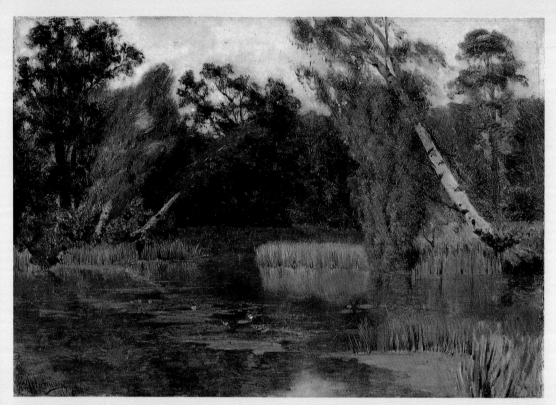

列維坦　**公園裡**　1890　油彩畫布

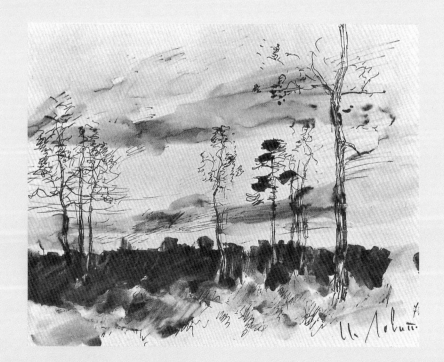

列維坦　**水邊樹林隨筆**
1890　鉛筆速寫

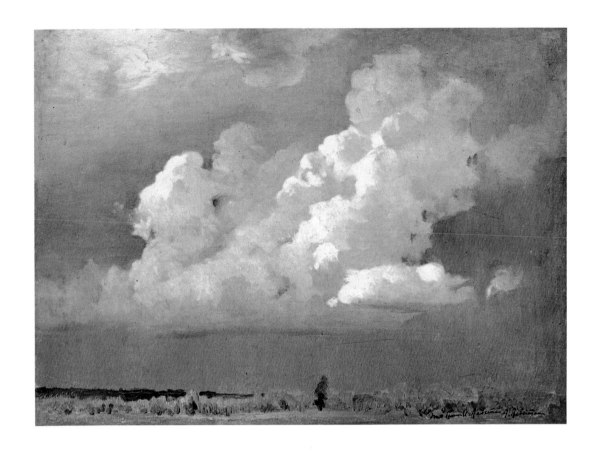

小徑，是數百年來沙皇流放政治犯的要道，列維坦根據歷史與實景的樣貌，憑記憶完成這張象徵譴責專制政府的作品。

　　根據當時同儕的描述，列維坦喜愛俄國民間哀傷情調的歌謠，常常這麼哼著哼著，就畫出了黯淡欲雨的天空與荒涼的原野，枯萎的衰草死氣沉沉的暗褐色，畫面上踽踽而行的老婦更增添了愁慘的寂靜。

　　列維坦為何替受苦的靈魂疾呼申冤？也許答案是列維坦自認代表了弱勢族群，飽受不公不義的對待。別忘了他曾被兩度流放出城，即使在1892年，特列恰科夫向列維坦購買了〈淵邊〉油畫作品，展示於收藏家自己的美術館，列維坦已儼然是一位很有聲望的畫家，卻並未倖免於難。他的猶太人血統，讓畫家飽嘗社會上不公不義的對待，讓他總站在弱勢受難的一方，令人寄與無限的同仇敵愾。

列維坦　**打雷之前**
1890　油彩畫布
26.2×35.8cm
Smolensky省人類學
博物館收藏

列維坦　**墓碑**
1883　鉛筆速寫
6.5×13.1cm
俄羅斯國家特列恰科夫
美術館收藏

悲壯的〈墓地上的天空〉

　　1893年創作小稿〈有雲的天空〉，是為了作品〈墓地上的天空〉所做一系列研究色彩草圖，大多是不同時段的天空與水面的色彩關係研究，從1893-1894年有許多變體。

圖見100頁　　1894年列維坦創作的〈墓地上的天空〉，讓他的藝術聲望達到前所未有的巔峰。俄羅斯的藝術評論家寫到：「列維坦將『自然與人類』的關係竭盡所能推展成一部『雄偉的命運交響曲』，強大莊嚴的自然力之下，渺小無助的人類苟且偷生的悲劇，列維坦在風景中提出他的宇宙觀，如同托爾斯泰的作品〈安娜·卡列尼娜〉，契訶夫的〈草原〉中所描寫生命中絕望、孤獨的蒼涼之感，無盡的蒼芎，冷眼對待人類的短促的生命。當你與獨自對望大自然的時候，他們會以沉默重壓你的心靈，生命的本質竟然是絕望與驚駭。」

　　關於作品〈墓地上的天空〉，列維坦本人說過：「她是整個我，我全部的生命，我的內涵，都已經灌入在這張繪畫作品上。」

　　繼作品〈墓地上的天空〉後又畫家又完成多件風景小品，例如〈被遺忘的〉、〈荒蕪的墳場〉、〈韃靼人的墓地〉等作品，據說都是出自〈墓地上的天空〉後意猶未盡的續旋之作。

　　1894年列維坦將〈通往弗拉基米爾之路〉贈送給特列恰科

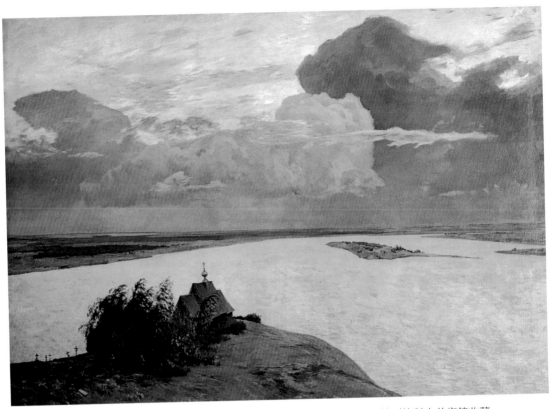

列維坦　**墓地上的天空**　1893-1894　油彩畫布　150×206cm　俄羅斯國家特列恰科夫美術館收藏
（列維坦的經典代表作）

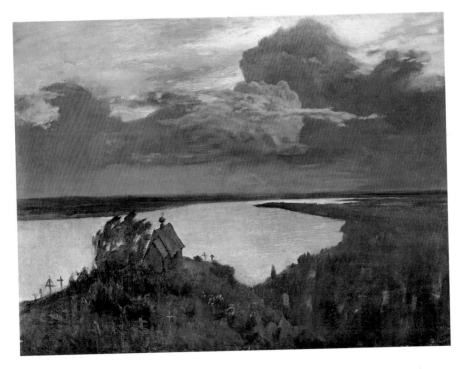

列維坦
為了創作〈**墓地
上的天空**〉研究
草圖
1893-1894
油彩畫布
95×127cm
俄羅斯國家特列
恰科夫美術館
收藏

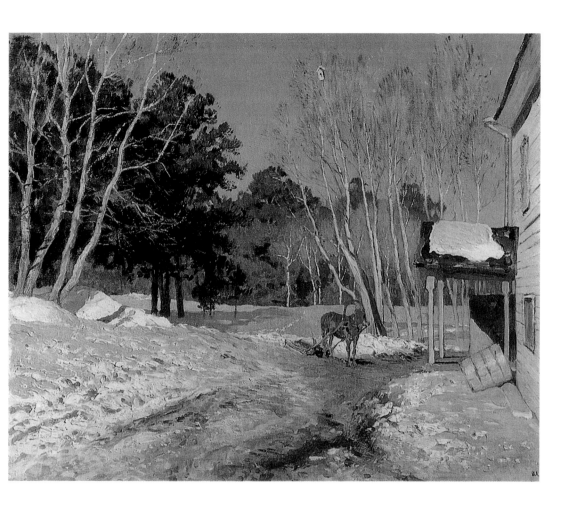

列維坦　**三月**　1895
（列維坦的代表作，
色調充滿冬季歡愉氣
息。）

夫，同年春季造訪維也納、威尼斯、法國，夏末返回俄羅斯住在柯爾卡莊園，並在第十四屆巡迴畫派展覽會場展出一系列粉彩風景畫。

明亮的〈三月〉

　　1895年列維坦完成了作品〈三月〉，這是他二次遊歷歐洲回國後的第一個冬天，重拾對故鄉飽滿的感情，他說到：「我彷彿聽到自然界的呼吸，樹葉與樹枝的瑟瑟聲響，水滴的透明滴露。」

　　三月的陽光讓白樺樹鍍了一層金色，雪地上閃閃生輝，大地

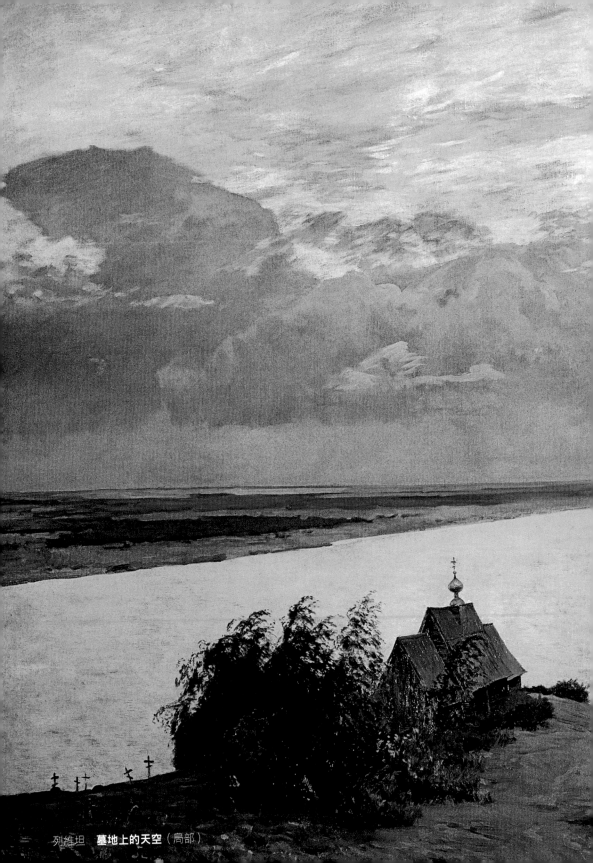

列維坦　墓地上的天空（局部）

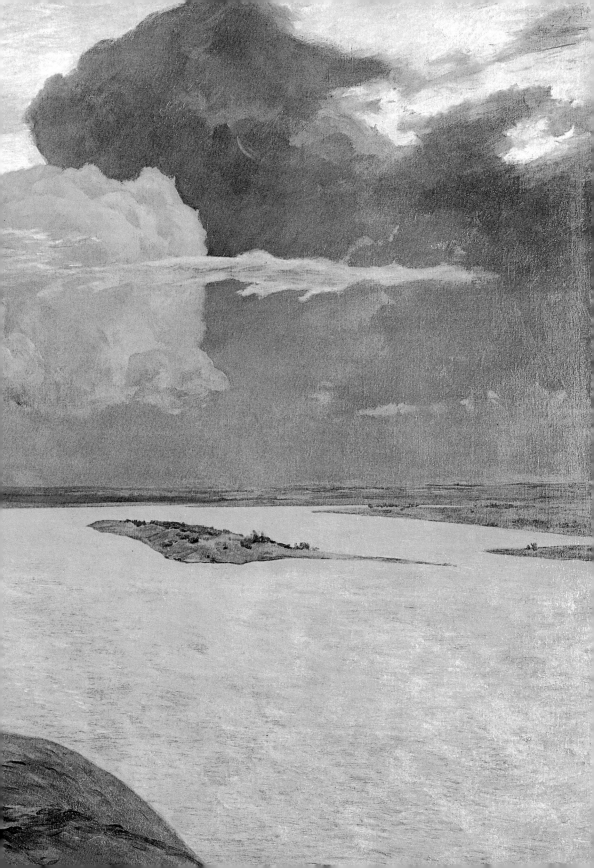

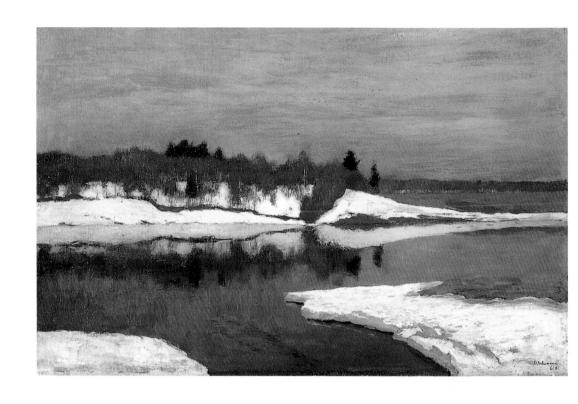

回春的氣息充滿整個畫面。雪是白色的，然而在畫家眼中，雪卻發出不同色彩的光芒，在列維坦眼中雪的呼吸、融化、閃爍反映了周遭樹枝與天空、湖泊的光芒，白雪除了白色，更是藍色、淡綠色、灰褐色、淺紫色，如同各種亮光的寶石折射七彩一般。

列維坦　**早春**　1898
油彩畫布　41.6×66cm
聖彼得堡俄羅斯國家博物館收藏

〈伏爾加河上的清風〉

　　1891-1895年，歷時五年，斟酌無數次的草圖，作品〈伏爾加河上的清風〉終於誕生，這是一幅描寫晴朗無雲、往來繁忙的大河景像，作者特意將水平線放低，露出大片舒坦的天空，將紅、綠、藍、白的油輪巨船被畫面壓縮的的小巧精製，遠方船頭帽出陣陣汽笛煙，前頭畫著獨自泛舟的一人，列維坦將人物畫得很小，就象中國古代山水畫裡的點景小人。在這樣的風景中，人是自然的一部分，風景的靈魂藉由一個划船的老翁，揭示一個雲悠悠、水悠悠、繁華風光盡在眼前的爽朗氣魄。

列維坦　為了創作〈**伏爾加河上的清風**〉所做的鉛筆速寫

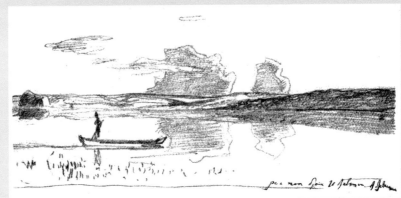

列維坦　為了創作〈**伏爾加河上的清風**〉所做的鉛筆速寫

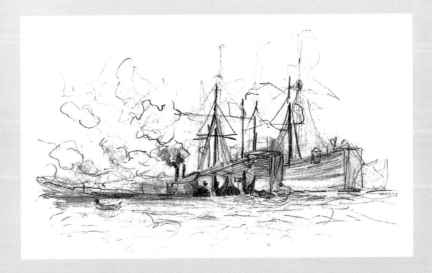

列維坦　為了創作〈**伏爾加河上的清風**〉所做的鉛筆速寫　1880

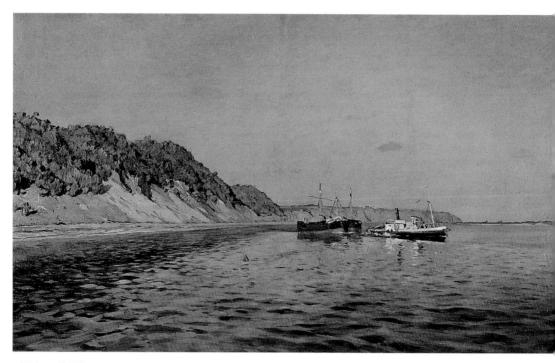

列維坦　**伏爾加河‧平靜的一天**　1895　油彩畫布　72×123cm　莫斯科私人收藏

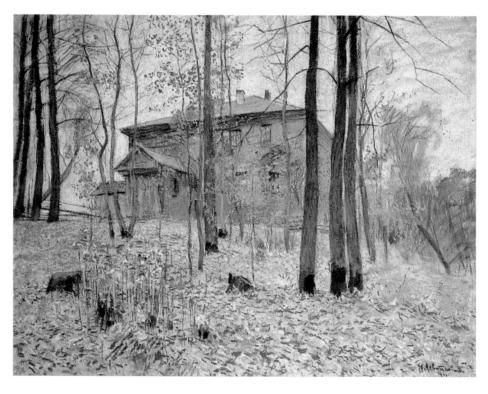

列維坦
秋景木屋
1894　粉彩
48×68cm
Omsk國立美
館收藏

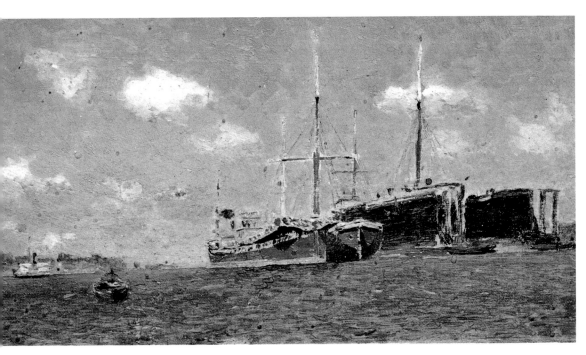

列維坦　為了創作〈**伏爾加河上的清風**〉所作的油畫寫生小圖

列維坦　**伏爾加河上的清風**　1890-1895　油彩畫布　俄羅斯國家特列恰科夫美術館收藏

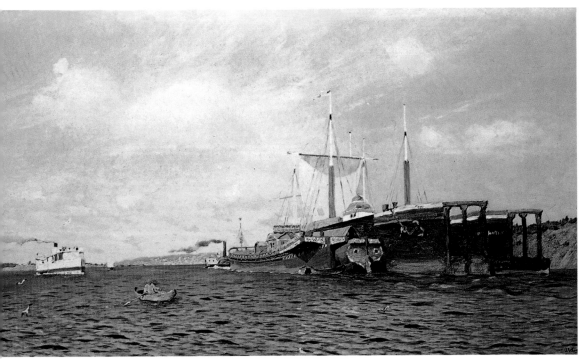

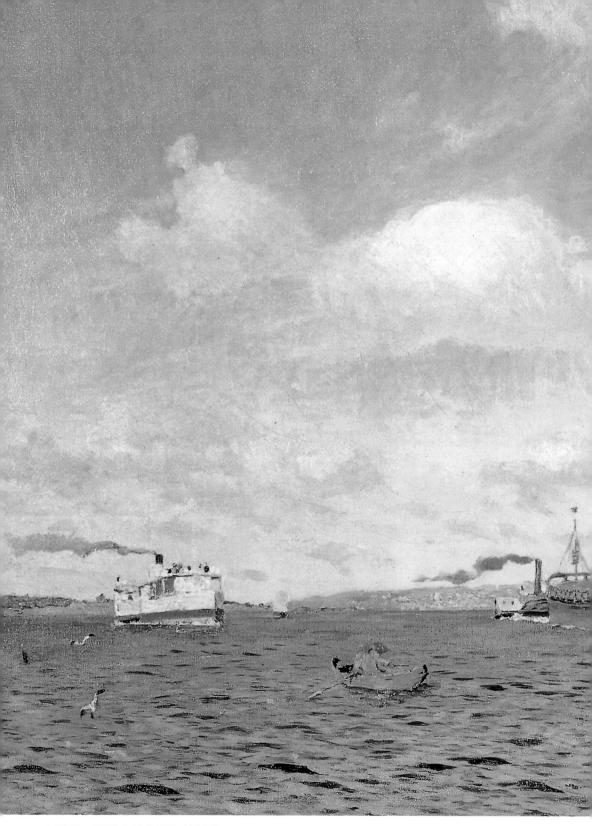

列維坦　**伏爾加河上的清風**（局部）

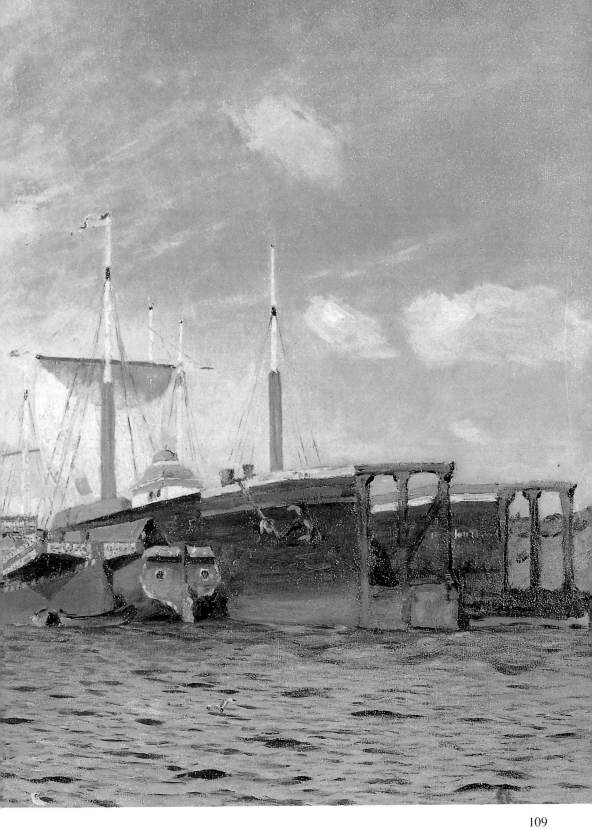

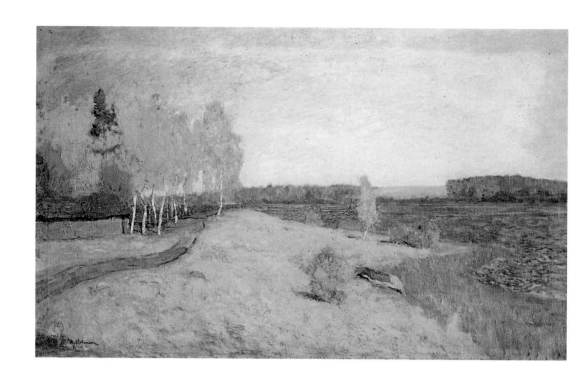

列維坦　**金秋**　1895
油彩畫布　52×48.6cm
俄羅斯國家特列恰科夫
美術館收藏

〈金秋〉

列維坦一生創作無數關於秋景的作品，1895年完成的〈金秋〉是最傑出的代表。色調處理上大膽的使用藍與橘，黃與紫兩組對比色調：天空透明的藍色對比金黃的樹葉，枯黃草地的肉桂色相應著河流的清冷色，畫布上對比的強度，強調奔放的筆觸，製造出奔騰樂觀的情緒。

列維坦愛秋，普希金更愛秋，他們都鍾情秋天的靜謐之美，陶醉於秋的溫和明媚，普希金的詩作〈金秋〉中，寫到：

啊，憂鬱的季節！多麼撩動人的雙眼！
我迷戀妳將要告別的容顏
我愛妳凋謝的華麗姿色；
樹林披上華服；紫紅與金色閃亮的衣裳
在林蔭裡，涼風徐徐，樹葉在喧響著，
天空籠罩著一層紗似的幽暗

列維坦在繪製〈**金秋**〉時的畫室

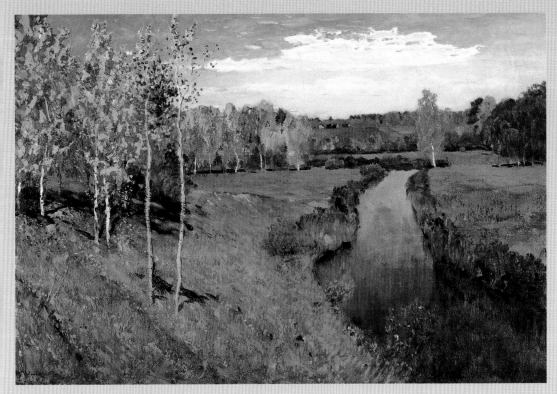

列維坦　**金秋**　1895　油彩畫布　52×48.6cm　俄羅斯國家特列恰科夫美術館收藏

列維坦　**秋**　1889　油彩畫布　43×69cm　聖彼得堡國家俄羅斯博物館收藏

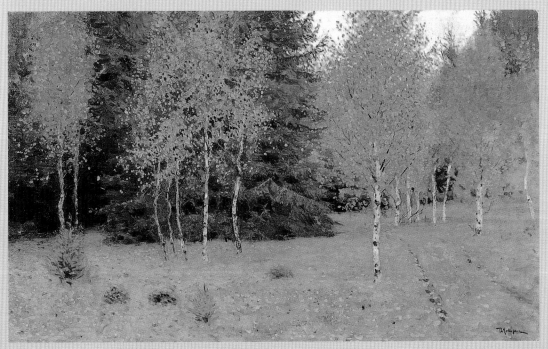

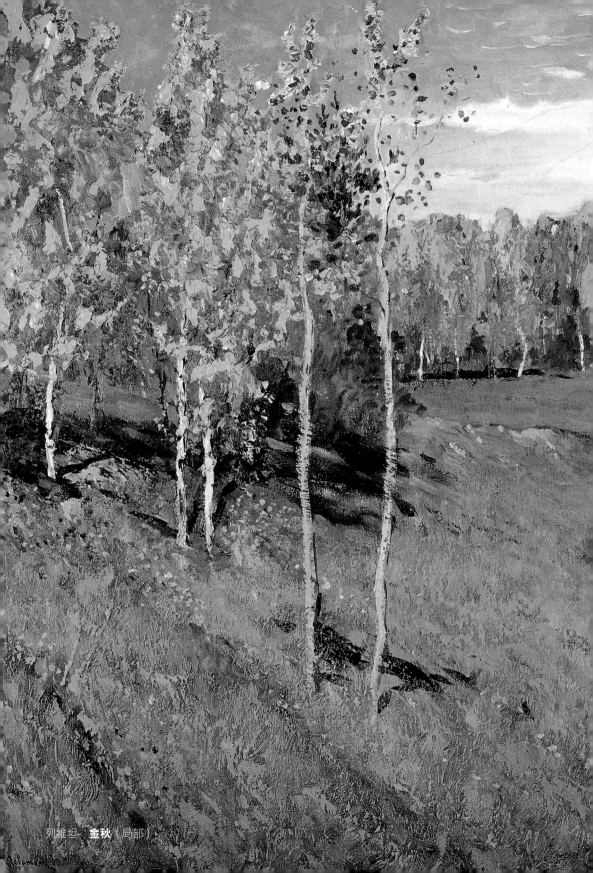

列維坦　金秋（局部）

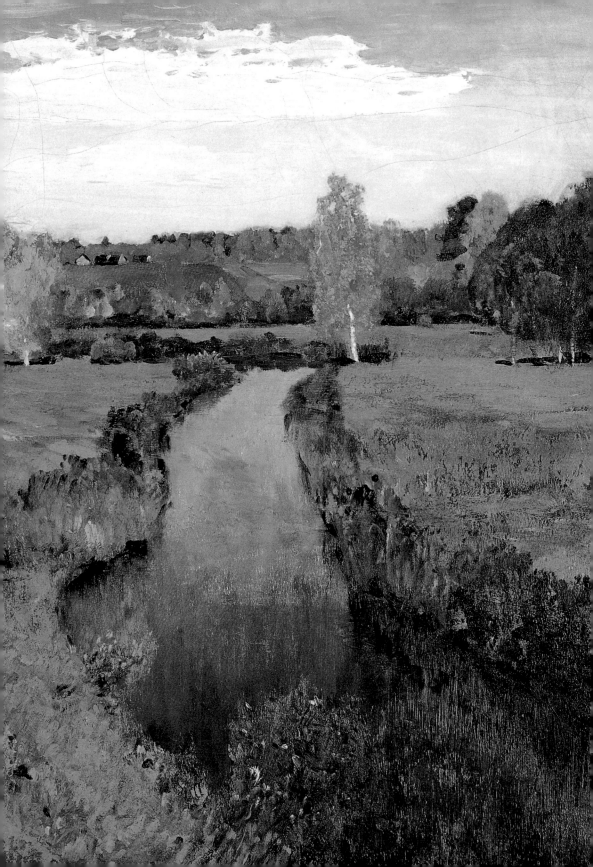

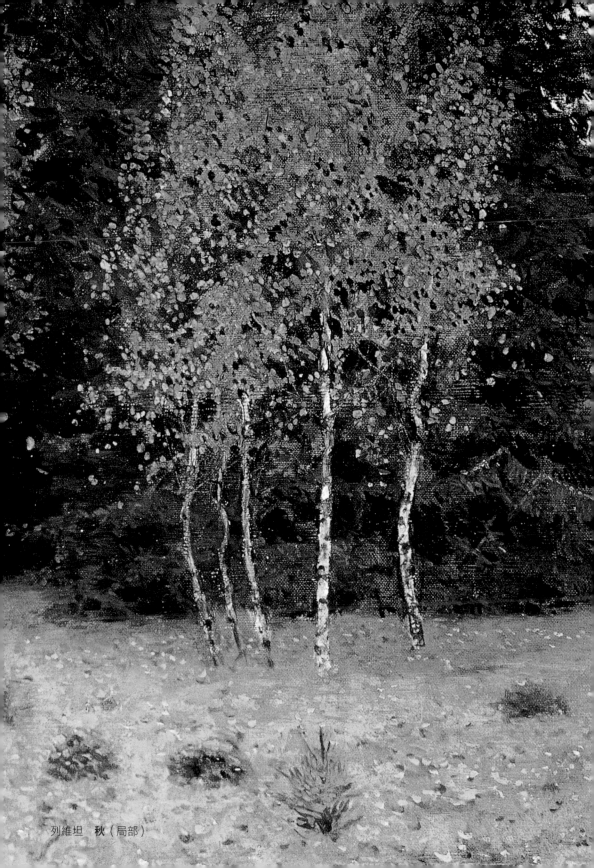

列維坦　秋（局部）

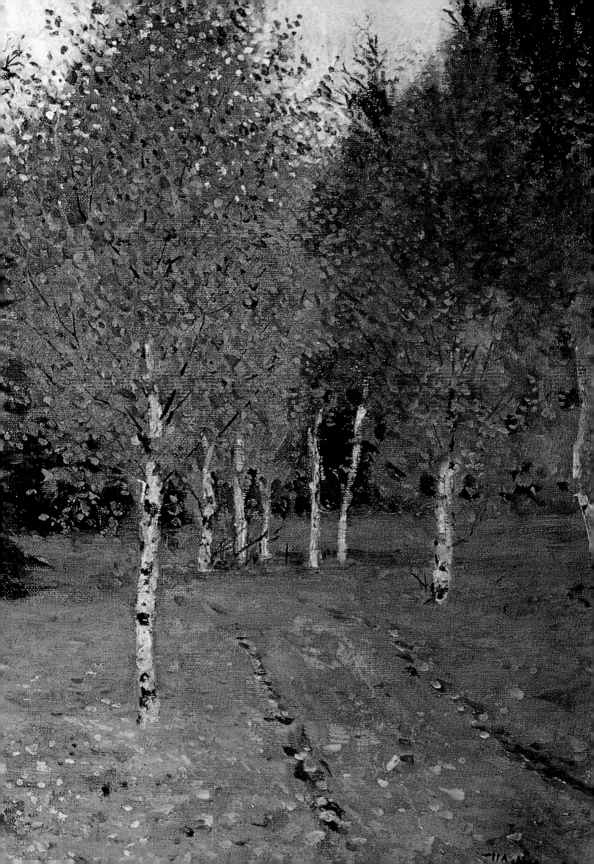

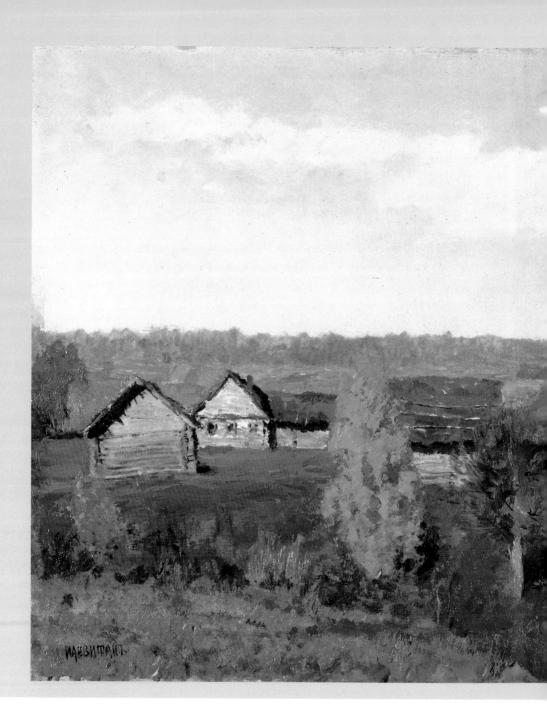

依稀的陽光，寒霜初落
倉勁的冬雪送來恫嚇。

關於秋色之美，詩人尼古拉‧涅克拉索夫（Nikolay

列維坦　**金秋·小村落**
1889　油彩畫布
43×59cm
聖彼得堡俄羅斯國家博物
館藏

Alexeyevich Nekrasov, 1821-1878年）也曾寫下：「可愛的秋天，清爽新鮮的空氣，彷彿振奮了疲憊的身軀。」

　　列維坦筆下的「秋」，為詩人作品帶來畫面，將文字間瞬間消失的色彩、空氣、微風全都捕捉到畫布上。

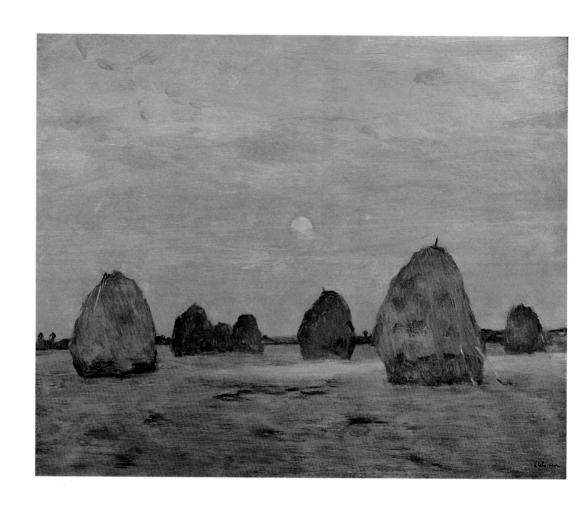

〈黃昏裡的乾草堆〉

　　1895年6月13日，列維坦再度自殺未遂，給友人的書信他透露：「我知道自己已經來日無多，憂鬱恐慌逼的我渴望舉槍結束生命，為何麼我扣了板機後仍活著，任憑醫生洗刷傷口數月之久…。」

　　經過一段休養之後，列維坦造訪俄國南方克里米亞，探望病中好友契訶夫，病人在床榻上想念窗外的美景，體貼的列維坦用一個半小時的時間，畫了一張的乾草堆，送給契訶夫作為精神慰藉，這張作品上光朦朧柔合，傳達一片溫暖寂靜的氣氛。一封契訶夫寫給克尼佩爾的信中寫到：「列維坦在我家，他在我的壁爐

列維坦
黃昏裡的乾草堆
1899　油彩畫布
59.8×79.6cm
俄羅斯國家特列恰科夫
美術館收藏（列維坦完
成契訶夫病榻上的心願
所畫下的作品）

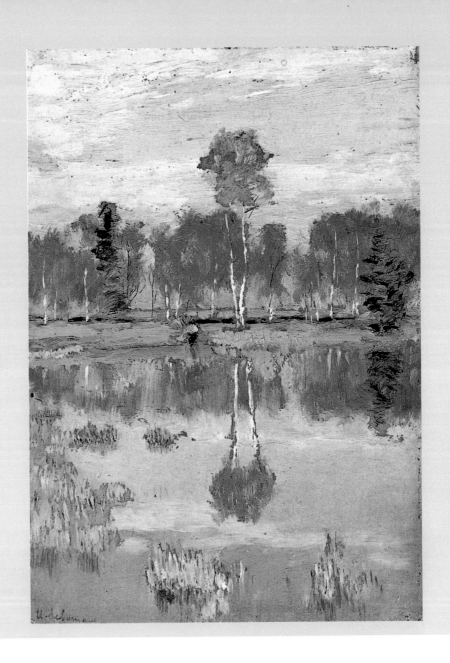

列維坦　秋　1895
油彩畫布
16.8×11.5cm
Smolensky省人類學
博物館收藏

旁邊畫了一幅割草時節的月夜圖，草地、乾草堆，遠處的樹林，
月光籠罩一切。」

風景畫是裝飾媚俗？還是雄渾的史詩？

正當列維坦的作品受到眾人讚賞的同時，藝評論家斯塔索夫

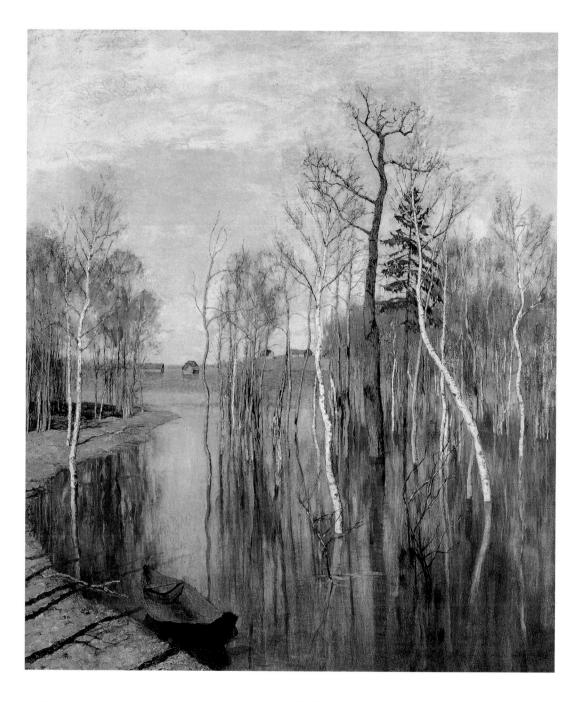

（Vladimir Vassilievitch Stassov, 1824-1906）時常提出相反的論點，
當時畫家、文學家、音樂家的圈子時常可見到他的高談闊論，他
時常在「巡迴展覽畫派」展覽會場上，第一個抵達現場，發出大
聲讚揚或是嚴厲的抨擊。有一次，他指著列維坦的作品毫不留情

列維坦　**春汛**　1897
油彩畫布　64×57cm
俄羅斯國家特列恰科夫
美術館收藏

120

列維坦　**春汛**　1885
油彩畫布　94×157cm
明斯克藝術博物館收藏

地說：「這畫中全是一些小花小草、一片浮雲、一條小溪，你想一想，這些一切會重要到哪裡去？請允許我說一句話，這些東西除了裝點大人老爺們的深院豪宅之外，有甚麼用途？有甚麼好處？」

另外一位畫家——戈里格羅維奇（Dmitry Vasilyevich Grigorovich, 1822-1900）則採取捍衛的態度，他說到：「要如何主張是您的事情，我則堅決認為一張優美的風景作品，足以換十張普通欠缺思想內容的風俗畫，至少風景繪畫在藝術上具有充分的美學意義。」兩派人馬你來我往的進行唇槍舌戰，然而作品蓋棺論定的價值，最終回歸歷史與大眾來決定。

創作〈春汛〉

1895年列維坦在小鎮戈爾卡，繪製作品〈殘雪〉、〈春汛〉的時候，常跑到河邊寫生，一邊舒心養病，一邊作畫，病情嚴重的時候，就丟下畫筆跑去打獵，狩獵曾經帶給列維坦極大的快

感，卻無法驅趕遭遇創作瓶頸的痛苦。一位俄國作曲家拉赫曼尼諾夫曾說：「拿托爾斯泰來說吧！如果他肚子痛，他會整天訴苦，訴的不是他肚子疼，而是訴不能工作的難受。」

　　當列維坦游走山林寫生時，又一位年輕無知少女莫名的愛上漂泊的畫家，竟然要求列維坦與她私奔，列維坦自知無法滿足對

列維坦　**春汛**（局部）
1885　油彩畫布
94×157cm
明斯克藝術博物館收藏

方的需求，在猶豫與沮喪的心情徘徊下二度舉槍自殺，倒臥血泊的列維坦被人立即送醫而挽回一命。

　　從鬼門關又走一遭的列維坦重新投入工作，他的情緒擺盪在時而興奮、時而沮喪的鐘擺間，擺脫不了脆弱多愁的性格，畫家唯一的解脫就是寄情創作。

人生的最後階段
（1895-1900）

遲來的幸福

　　列維坦一生的榮譽與功績，在生命中最後的五年，留下最膾
炙人口的作品，即使在病中最惡劣的狀況下，仍創作饒富詩意、
美感濃郁的作品。作品〈淵邊〉為藝術家帶來喝采，畫面中描繪 圖見47頁
一條木製小橋通像森林濃密的靜僻處，小橋成阻隔喧囂，像是將
忙碌的塵世拋在腦後，自成一境超脫俗塵。

　　進入人生的第三個階段，1897年列維坦三十七歲時終於獲得
俄羅斯學院派的一致認同，成為俄羅斯皇家美術院成員，頒發院
士稱號。慕名而來的法國羅浮宮也收購了列維坦的作品。當時
「巡迴展覽畫派」內部發生分裂，以謝洛夫（V.Serov）為首的新
力量自行組織「俄羅斯美術家協會」，而列維坦參既加後者，又
未脫離前者，使他一直忙碌於許多展覽之間。列維坦的物質生活
隨著聲譽漸隆而大幅改善，他具備生活中所需的一切：一個陳設
充足而舒適的畫室，可愛的庭院，有能力出國作畫，欣賞世界上
所有優秀的作品。

　　1896年，慕尼黑藝術博覽會上，列維坦展出兩幅作品：〈雷
雨前〉、〈陰沉的一天〉，返國之後雕塑家馬·亞·利斯為列維 圖見130頁

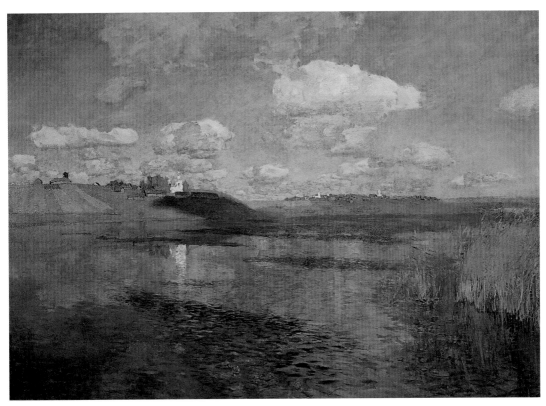

列維坦　**湖**　1899-1900　油彩畫布　俄羅斯博物館收藏（為了最後的創作〈**羅斯**〉做的草稿）

列維坦　**湖**　1898-1899　油彩畫布　15×22.5cm　俄羅斯博物館收藏（列維坦晚年作品）

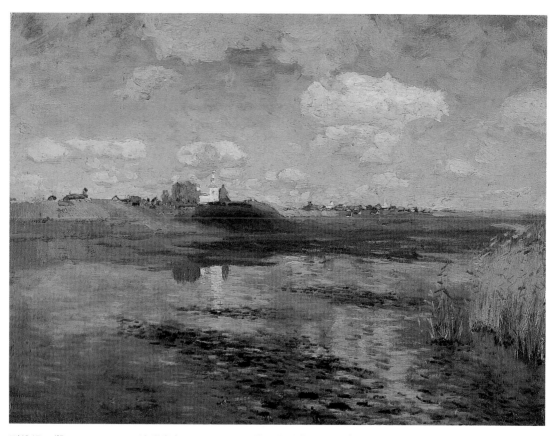

列維坦　**湖**　1898-1899　油彩畫布　26×34cm　俄羅斯博物館收藏（列維坦晚年代表作品）（右頁為局部圖）

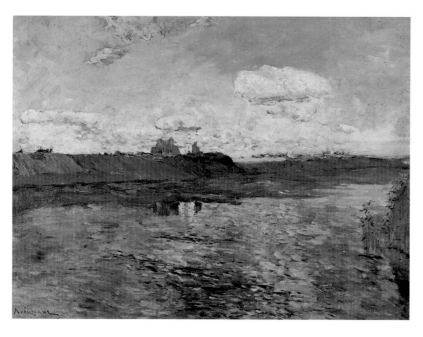

列維坦　**湖**　1898
油彩畫布

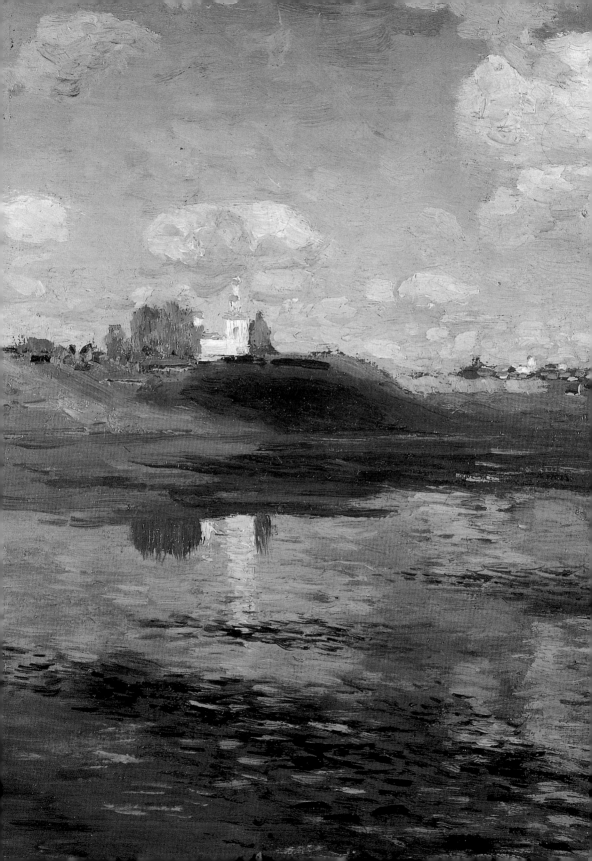

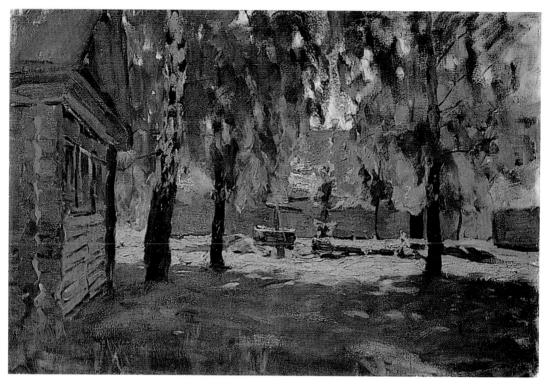

列維坦　**晴天**　1890　油彩畫布　俄羅斯國家喀山博物館收藏

列維坦　**晴天・村落**　1898　油彩畫布　俄羅斯國家特列恰科夫美術館收藏

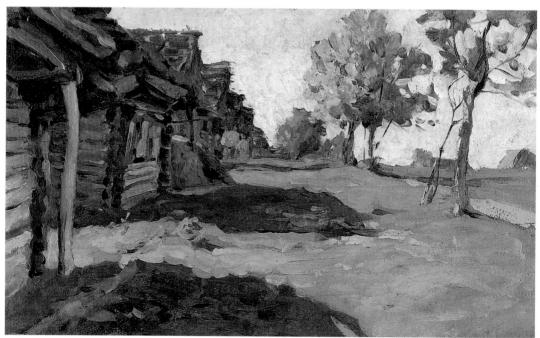

列維坦　**芬蘭岸邊碉堡**
1897　油彩畫布
57×87cm
俄羅斯國家特列恰科夫
美術館收藏

坦製作了一個青銅塑像，特列恰科夫再度向列維坦購買一批作品，包括〈三月〉、〈金秋〉、〈晴天〉、〈墓地上的天空〉、〈雨後〉。創作上不斷成長與自我激勵下，列維坦的作品〈晚鐘〉在芝加哥萬國博覽會上的俄國館中展出，1897年後陸續畫出了小品〈陰沉的一天〉、〈芬蘭岸邊碉堡〉。

塑造獨一無二

　　列維坦很愛惜自己的才華，往往很長時間只醞釀一幅作品，只將最滿意的作品公諸於世。在畫展會場上，他若發現作品缺乏完整強烈的說服力，就不經任何人同意，魯莽的把作品從牆壁上取走。據說有時候十幅有五幅被他取走，一些重新被畫過，其餘的甚至銷毀。

　　而列維坦的畫裡鮮少出現重複一種畫法，像工廠一樣複製東

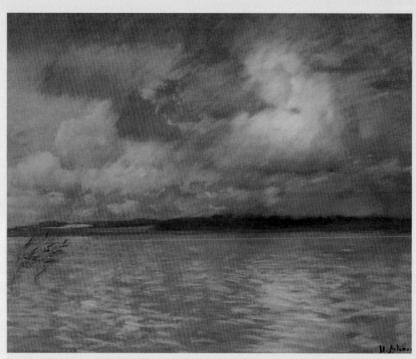

列維坦　**陰沉的一天**
1895　粉彩
俄羅斯國家特列恰科夫
美術館收藏

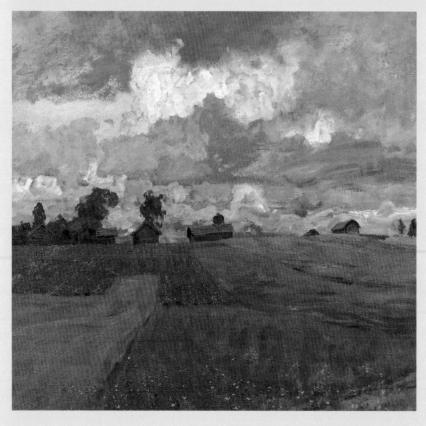

列維坦　**雷雨前**
1897　油彩畫布
84×86.5cm
俄羅斯國家特列恰科夫
美術館收藏

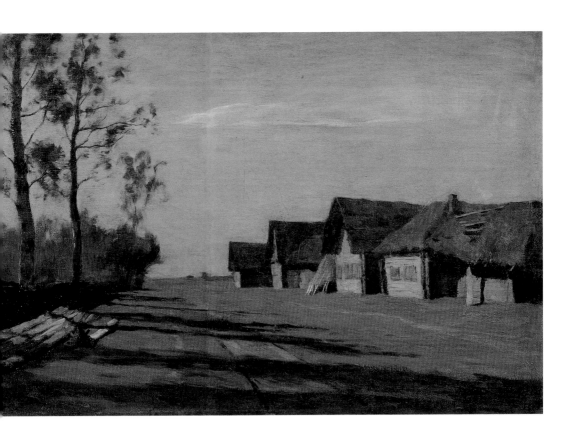

列維坦　**鄉村月夜**
1897　油彩畫布
60×90.5cm
俄羅斯國家博物館收藏

西，幾乎每一幅創作，都表現出新意。他特別厭惡意粗枝濫造、不加思考、老調重彈的東西，一次畫展上列維坦說到：「這東西有甚麼用處？只想到賺錢的人，總是要大大失算的！這是一個太簡單的算術，你眼前的收藏家，按照自己的喜好與消費力買東西，這些人不多也不少，只要超過需求量、未盡興的作品都屬於毫無價值。」

　　1897年創作〈鄉村月夜〉，描繪半夜裡的村落，中間一條長約五俄里的道路，所有景色沉靜在夜色深邃的寂靜裡，沒有動作、聲音，沒有勞苦、悲慟，只有月光溫柔的輕撫。

　　中年的列維坦成為青年畫家崇拜的對象，所有美術團體都力邀列維坦為畫展增光，他的作品總在露臉頭幾天就被搶購一空。在一次的畫展的慶功宴上，神情顯疲憊的列維坦突然站了起來，一手扶著桌子，興奮的說到：「我們要生活的美好，該要奮鬥並且遺忘痛苦，像是享受晴天陽光的歡樂那樣享受生活，在走進墳

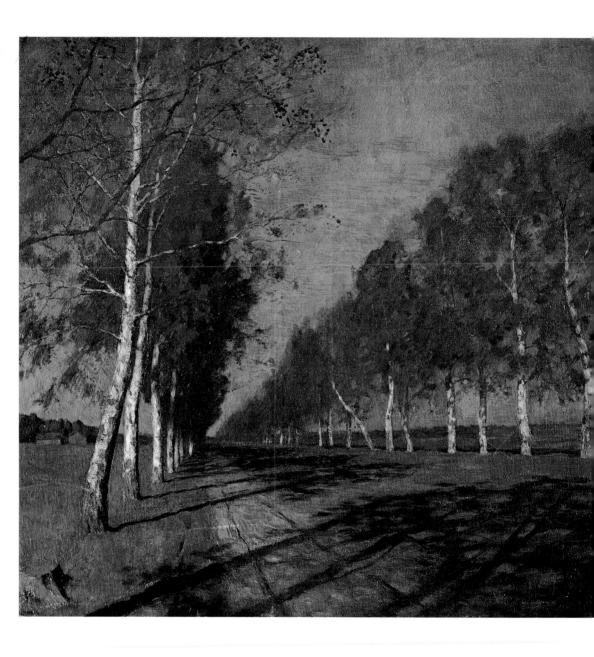

墓之前還有點時間，死亡沒甚麼值得憂慮的，咱們享受這最後幾
滴甜美的佳釀吧！」

　　1898年列維坦完成創作〈靜謐〉，開始著手作品〈湖〉
（〈羅斯〉），5月在德國分離派國際展覽會展出風景創作〈林間
草〉、〈小溪旁〉、同年九月開始在莫斯科雕塑建築學院擔任風
景繪畫班的正式教授。

列維坦　**月夜大道**
1897　油彩畫布
俄羅斯國家特列恰科夫
美術館收藏

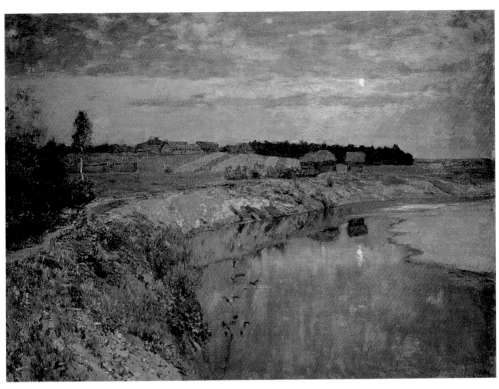

列維坦　**靜謐**　1898　油彩畫布　96×128cm　聖彼得堡俄羅斯博物館收藏

列維坦　**河邊小村**　52×67cm　1896　粉彩、紙　聖彼得堡俄羅斯博物館收藏

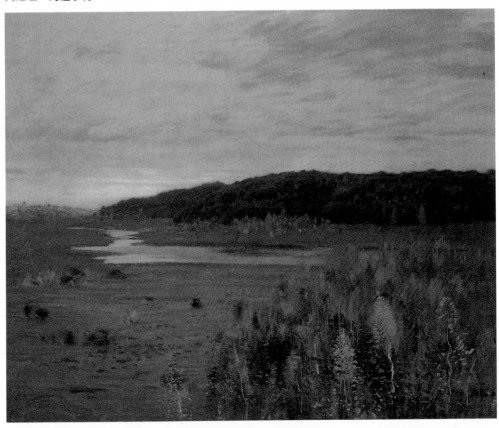

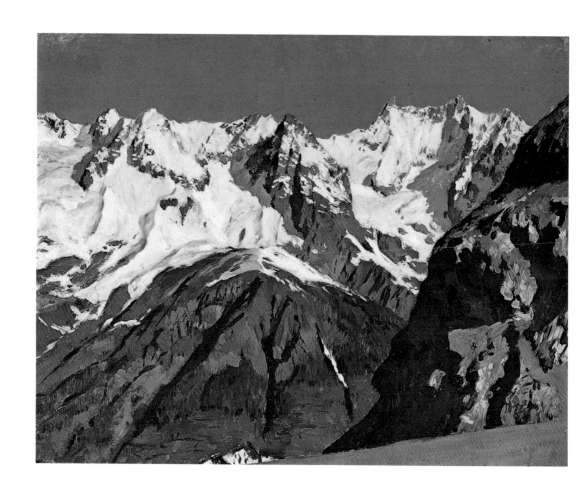

用「心眼」而非「肉眼」

關於畫家的教學，我們有幸得到幾篇前人下留下的文章，寫到列維坦曾在課堂告訴學生：「有一種假畫，像是陳腔濫調的瀑布與廢墟，使人生理起作嘔的反應，例如某甲，走來走去，找東找西，老是用別人的眼睛在看世界，甚麼也找不到！我告訴你們，要善於用自己的『心眼』觀察自然，讓作品被人一看就能說出：『這不可能是別人畫的！只有他才能搞出這樣的東西！』」。所有藝術家發明的特殊運筆技巧與材料使用，都應服膺內心的真摯，在作品上表現色調和諧、關係正確的規律，並且盡量畫得簡單些，唯有敏銳的理解、真誠不懈的探索，才有機會從不可重

列維坦　**蒙布朗山脈**
1897　油彩畫布
31×39.8cm
俄羅斯國家特列恰科夫美術館收藏（列維坦遊歷歐洲所留下的寫生作品）

列維坦
森林前的蒲公英　1898
俄羅斯國家特列恰科夫美術館收藏（列維坦逝世前兩年的粉彩作品）

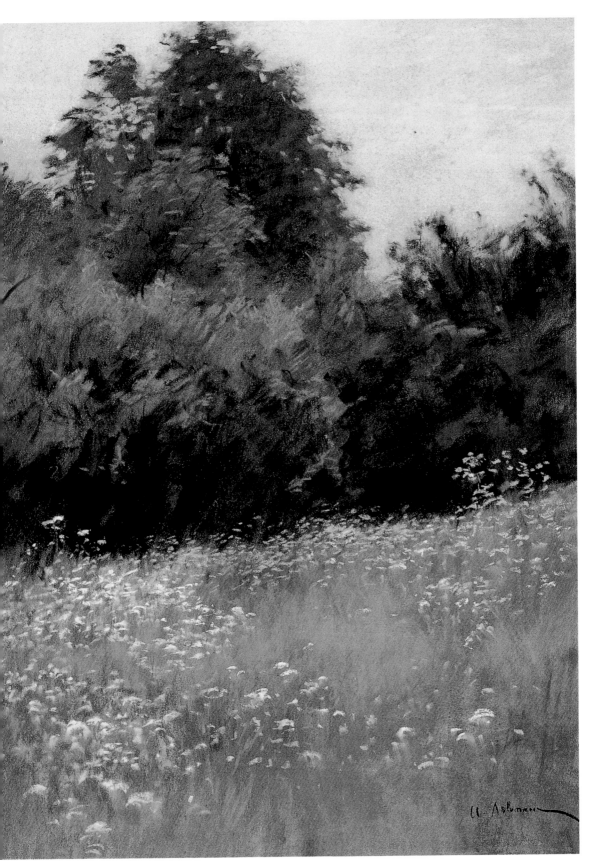

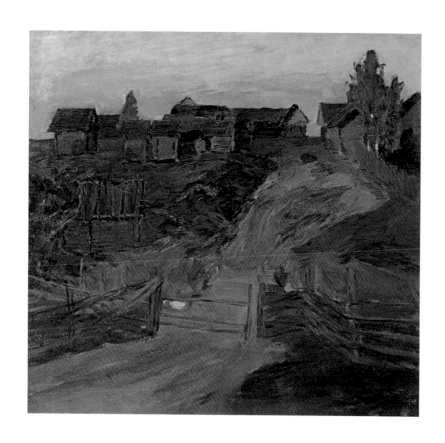

列維坦　**最後的斜陽**
1899　油彩畫布
80×86cm
俄羅斯國家特列恰科夫
美術館收藏

複、瞬間消逝的自然中，提取富有詩意的成份。」

　　根據學生回憶老師的教學，列維坦常用「擠粉刺」三個字來形容極力追求裝飾細節，不區隔主、次關係，老是刻畫「小碎片」的壞習慣，忽略了畫面整體效果。據說：「哎呀！您又在擠粉刺了！」這句話是列維坦教學時的「慣用語」。

　　學生回憶有一次參觀列維坦畫室，發生的情景──「忽然間，老師快步靠近一幅畫，瞬間就動手用砂紙狠狠的刮去已經處理好的天空，大夥兒都甚為吃驚！茹科夫斯基用肩膀撞我一下，老師看到我們莫名其妙的樣子，繼續發狂似的弄掉已經畫好的部分，並且說：看到了嗎？有時應該忘掉已經畫好的東西，然後再一次以新的眼光來審視，才能馬上發現尚未究竟的部分在哪？我現在擦掉的，正是過份喧鬧的東西。」

　　1897年列維坦寫下一生唯一公開發表的文章，題目是〈弔念阿‧孔‧薩夫拉索夫〉，內容回憶少年時期的啟蒙老師薩夫拉索

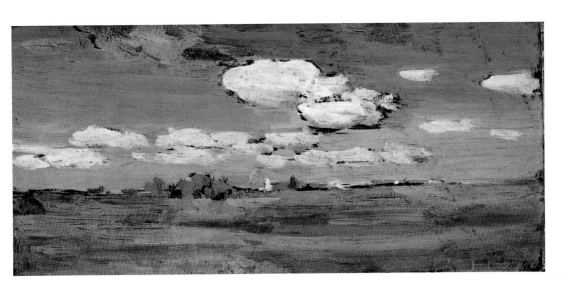

列維坦　**晴朗的秋天**
1898-1899　油彩畫布
12.5×27.3cm
俄羅斯國家特列恰科夫
美術館收藏（為了創
作〈湖〉所作的油畫寫
生）

夫（Alexei Kondratyevich Savrasov, 1830-1897），他提到自己師承老師的藝術觀點：「我的恩師鮮少在那些『大家認為是美景』的地方尋找題材，力圖挖掘平凡中打動人心、使人產生悲憫情懷的角落，一定要在畫中抒展對故鄉的熱情。」

列維坦弔念啟蒙恩師，同時也寫自己的心境──「在樸素中顯露出詩意的境界」，文章中用到文藝復興大師米開朗基羅（Michelangelo di Lodovico Buonarroti Simoni, 1475-1564）的名言：「當你始終追隨著某人，這意味著你也喪失了超過他的機會。」文章中列維坦歌頌啟蒙老師，同時也闡揚自己在藝術上的獨特觀點。

最後一搏

圖見145頁

作品〈最後的夕照〉（作品又名〈夏日黃昏〉，1898年完成），畫家用最簡單的構圖，最少的色彩，表現出巨大空間的張力與瞬間即逝的光線。同年作品〈早春〉、〈暮色〉、〈晴朗的秋天〉、〈薄暮〉、〈黃昏裡的乾草堆〉、〈茅屋〉、〈夏日黃昏〉、〈暮色中的板棚〉都有這個特點。

列維坦長期居住在奧斯特羅夫諾、戈爾卡、加魯索沃（今

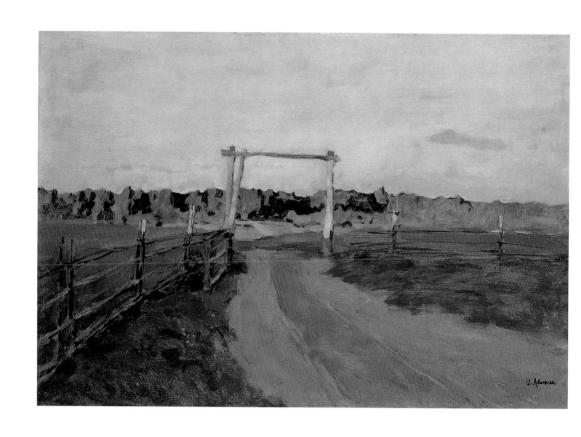

列維坦
夏季的傍晚・馬柵欄
1899　49×73cm
俄羅斯國家特列恰科夫
美術館收藏

日的加里寧省）。晚年幾乎每一幅作品，主題都圍繞在農村，月
光下熟睡的茅舍，或是古老的陋屋裡，描繪平民生活與美景交織
的畫面。俄國藝評家說的好：「列維坦作品中鮮少有人物出現，
但是畫面中卻流露著濃厚的『人味』，比起同時代許多『風俗
畫』，他們畫許多人，卻『感受不到生活』，列維坦實在高明多
了。」

　　群湖環繞的鄉間裡，藉由列維坦的畫筆真實的表現出來，在
1898年的作品〈靜謐〉，出現透氣的灰冷色月光、人煙罕至的河
堤，月光倒影在天地間閃出金屬般的光澤，好一幅迷倒眾生的美
景。

　　契訶夫曾說：「若是我有錢，一定向列維坦買個『村莊』，
他那些灰色、可憐相、孤伶伶的、非常難看的卻有著不可抗拒魔
力的村莊，是可以讓人細細端詳許久的東西。」

　　作品〈湖〉（1899-1900）描繪金色陽光普照下的風景，列

圖見125頁

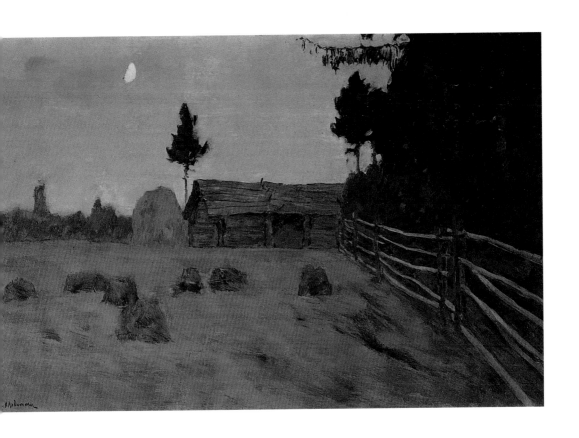

列維坦　**暮色**　1899
油彩畫布　50.5×74cm
俄羅斯國家特列恰科夫
美術館收藏

維坦曾在信中寫到：「我憂傷的心靈，（像〈湖〉）臉上卻一樣露出燦爛的微笑，儘管遠方天空不只一朵烏雲，陽光仍舊普照大地，直射在遙遠的村落。」

三十八歲的畫家已鞏固畫壇的地位，可以說是日正當中，正享受美好人生與成功的藝術事業、擺脫陰晴不定的噩夢，不料死神卻躲在角落，悄悄為他敲起喪鐘。

列維坦晚年給友人的書信寫到：「我在現實中的痛苦，被作畫移情緩解下來，我眼前的動盪，被永恆的寧靜給催眠了，這混亂終片刻的寧靜，使我頓悟到只有自己內心的信念，才是驅使自己永遠移動雙腳奔向未來的動力。」

時好時壞的健康狀況，讓畫家與死神奮力拔河，1900年在俄國《藝術世界》雜誌舉辦的展覽上秀出20餘幅寫生與若干創作，作品〈盛夏傍晚〉，同年他還參加巴黎萬國博覽會，展出了在梅謝林杜金諾莊園的寫生作品〈三月初〉。1900年列維坦參加第

圖見148頁

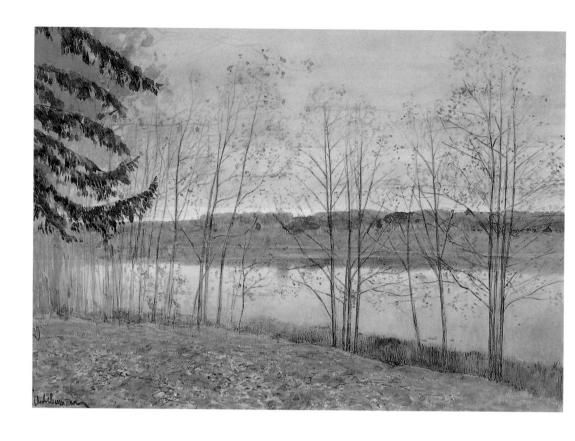

二十八屆「巡迴展覽畫派」展覽會，工作之餘常到莫斯科郊區指導學生作畫。

列維坦　**秋**　1895
水彩
聖彼得堡國家俄羅斯
博物館收藏

　　值得一提的是，在人生最後五年列維坦的作品在「意境」方面發揮了更精準的布局，他刻意減弱細節描寫。

　　列維坦筆下的四季風景，化身為不同性格的人物：淡雅細緻的作品〈秋〉（1896，水彩）、散發輕盈迷濛氣息的作品〈秋霧〉（1899）、濃郁甜美的作品〈月光暮色〉（1899）、或是寂靜溫暖氣氛的作品〈暮色〉（1900）、還有暖灰階色調下的作品〈乾草堆〉（1900），這些只有寥寥數筆的畫面，不減富饒的姿態，達到「情溢乎辭」的境界。

未竟的戀曲

　　身體虛弱的列維坦在病榻上反覆折磨著，病中常常回憶美麗

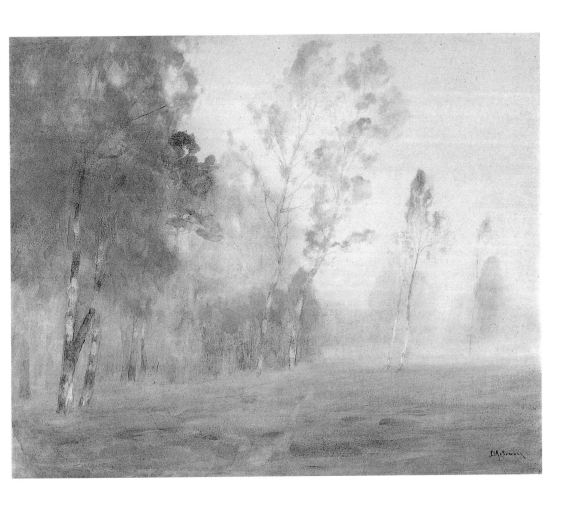

列維坦　**秋霧**　1899
水彩　31.5×44cm
俄羅斯國家特列恰科夫
美術館收藏

的舊情人瑪麗亞・契訶夫，從青年時期到死前，畫家對情人的愛意從未消失。

　　有一次瑪麗亞・契訶夫前來探望病中的畫家，病塌上的列維坦甚至再次表達求婚的意願。 關於畫家一生對瑪麗亞濃烈的愛意，未曾圓滿的感情，也許可以用普希金一首膾炙人口的情詩〈致凱恩──我記得那奇妙的一瞬間〉作註解。

　　　我記得那美妙的一瞬間：面前出現了你，
　　　有如曇花一現的幻想，有如純潔之美的天仙。
　　　在無望的憂愁的折磨中，在喧鬧的浮華生活的困擾中，
　　　我的耳邊長久地響著你溫柔的聲音，我還在睡夢中見到你可

141

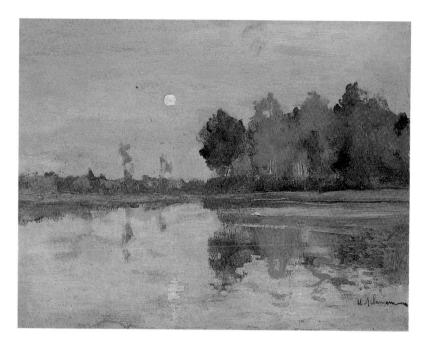

愛的倩影。

許多年過去了，暴風驟雨般的微笑，驅散了往日的夢想，

我忘卻了你溫柔的聲音，你那天仙似的的倩影。

在窮鄉僻壤，在囚禁的陰暗生活中，

我的日子就那樣靜靜地消逝，沒有傾心的人，沒有詩的靈感，

沒有眼淚，沒有生命，也沒有愛情。

如今心靈以開始蘇醒：這時在我面前又重新出現了你，

有如曇花一現的幻影，有如純潔之美的天仙。我的心在狂喜中跳躍，

心中的一切又重新蘇醒，有了傾心的人，有了詩的靈感，

有了生命，有了眼淚，也有了愛情。

天妒英才，彗星殞落

　　患有動脈擴張與憂鬱症的藝術家，在1897年被醫生判定心臟

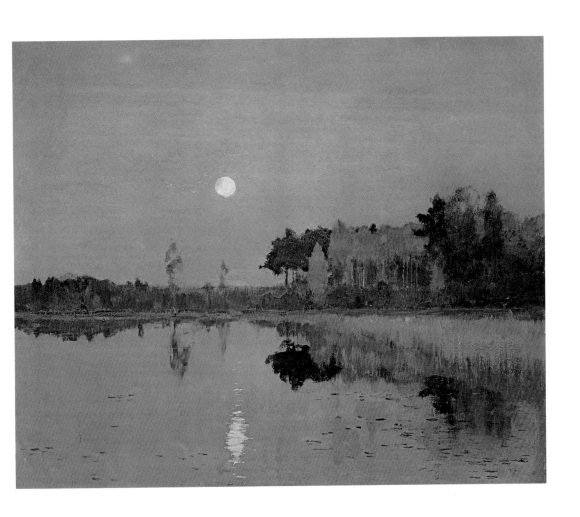

列維坦　**月光暮色**
1899　油彩畫布
49.5×61.3cm
俄羅斯博物館收藏

方面的嚴重症狀，雕塑家特魯別茲科伊（П.П.Трубецкой）在1899
年為列維坦製作一尊急為生動的全身青銅塑像。1900年在一次重
感冒的折磨下，病情持續數日惡化發燒，五月春末，摯友契訶夫
專程前往探病。這位面色蒼白、呼吸虛弱、雙眼凹陷的天才畫
家，終於在1900年七月二十二日早晨八點三十五分，列維坦在克
里米亞去世，死於心臟衰竭，享年三十九歲。他們將列維坦先葬
在猶太人公墓，直到1940年遷葬到諾沃德維奇公墓，和契柯夫葬
在一起。

　　葬禮倍極哀榮，許多當時的藝術界著名人士例如畫家謝洛夫
專程從國外趕回俄羅斯，而涅斯切羅夫（M. V. Nesterov）在巴黎
萬國博覽會上列維坦的作品旁邊默哀，為畫作的兩肩披上黑紗。

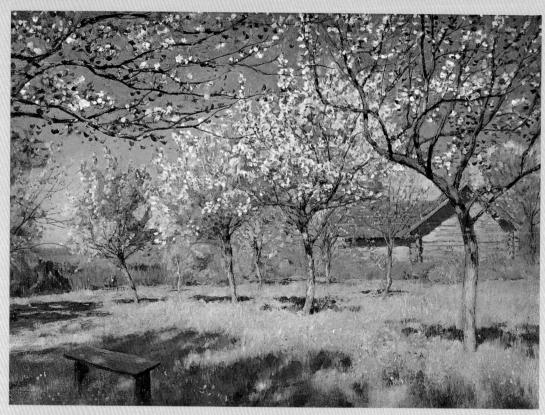

列維坦　**蘋果樹開花**　1896　油彩畫布　33×49.3cm　莫斯科私人收藏

列維坦　**蘋果花綻放**　1896　油彩畫布　17.3×26.2cm　私人收藏

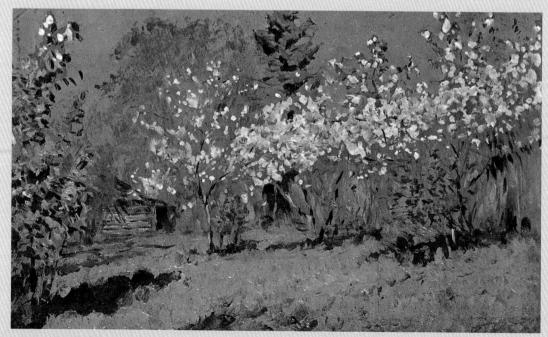

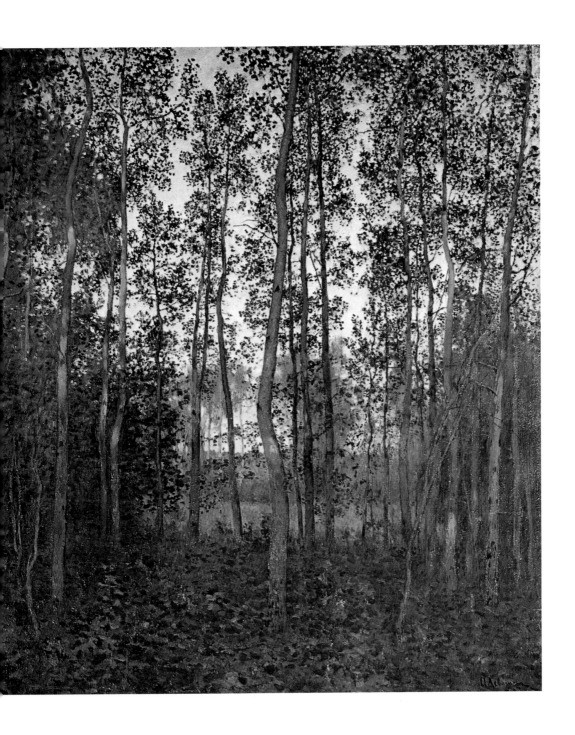

列維坦　**最後的夕照**
1897　油彩畫布
63×56cm
莫斯科私人收藏

他們稱藝術家克勞德‧莫內（Claude Monet, 1840-1926）是「畫水的拉斐爾」，更一致推崇天才的畫家列維坦是「描繪天空的拉斐爾」。

列維坦親授的藝術觀點與教學

　　坊間關於俄國畫家的中文介紹，十分有限，筆者有幸造訪位於莫斯科南方畫家長年寫生的小鎮，親撫大師故居的調色盤，爬上描繪〈晚鐘〉的山丘，探索大師的內心世界。筆者特別感興趣列維坦在生命的最後幾年，在莫斯科藝術學院教學的點點滴滴，關於他的創作方法？調色技巧？如何觀察？怎麼下筆？在〈列維坦親授的藝術觀點與教學〉章節中討論。

　　1898至1900年，是列維坦命中的最後兩年，也是他生存意志最強韌的時刻。他獲邀莫斯科藝術學院擔任風景繪畫教授，造就一批幸運學子近睹他的風采，讓俄國坊間多了學生們回憶老師的珍貴資料。

　　據說當時列維坦在教室裡，常常虛弱得臉色蒼白，手裡杵著拐杖走來走去，眼睛卻炯炯有觀察學生的作品，看到誰為了省顏料用油漆作畫，他就悄悄的塞錢給學生買顏料，看到學生面有菜色也時常伸出援手，點點滴滴令學生永生難忘。

　　作為一位教授，列維坦並不拿筆修改學生的作品，卻擅於言教，他精準、慎重的指導繪畫的基本知識和素描基本功夫，列維坦時常把教室布置成林園花叢，讓學生作長時間研究，對有能力卻漫不經心的學生，毫不留情的尖銳指責：「您畫這是抹布還是報紙？花應該是活的，充滿汁液，透著光線的質地，你畫的是顏料，不是花朵啊！」

俄羅斯服裝舞台設計師巴斯克（Leon Baskt, 1866-1942）為列維坦作的碳精筆速寫

關於藝術裡的新鮮感

　　1890年代紅極一時的俄國聲樂家莎莉亞溫（Feodor Ivanovich Chaliapin, 1873-1983），他是收藏家馬蒙托夫（Savva Ivanovich Mamontov, 1841-1918）家中豪宅裡的常客，他回憶與列維坦的會面：「列維坦的樸實與精神飽滿使我認同他，越是欣賞他那饒富詩意的作品，我想起馬蒙托夫說過，照相機是一部無聊的機器，我這才明白了事情的本質，照像不能給我唱出旋律。無論是林間

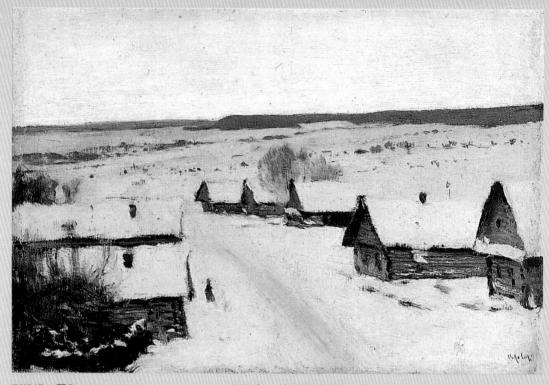

列維坦　**嚴冬**　1877-1878　23.5×34.5cm　土拉（Tula）藝術博物館收藏

列維坦　**三月初**　1900　31×47.6cm　莫斯科私人收藏

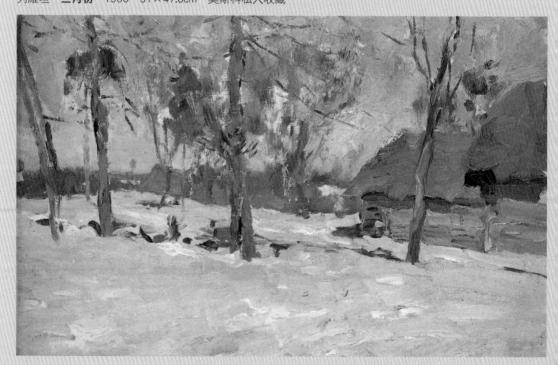

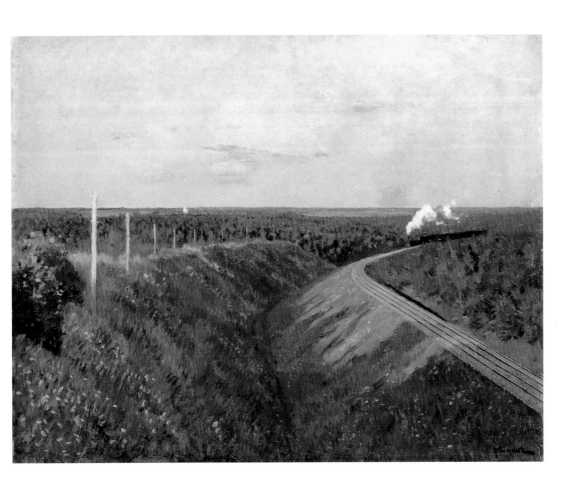

列維坦　**啟程的火車**
1890　油畫畫布
58×76cm
奧德賽美術館收藏

或是花叢中的，相機只是紀錄。」

　　列維坦曾在油畫課中，對學生們說到：「藝術裡最有意思的是『新鮮感』！最該關心的是『真正的生命力』，避免重覆一樣的東西，我們要去找新的主題、題材，這就是某種創造，要按照自己獨特方式去做畫，這樣你們在藝術裡的地位才有保證，有些人跑到很遠的地方去找尋新的主題，結果甚麼也沒有找到，應該在自己身邊找尋，但要仔細的找，這樣你們就一定會找到既新鮮又令人感興趣的東西！」

　　列維坦不贊成「前衛藝術」那無俚頭的衝撞，他教導學生不要跟隨「照相式」描繪，而將色彩視為重要的表現的手段，講究運筆技巧，用有效的方式達到最好的效果。他說：「隨便怎樣都可以，只要效果好，用手指也行、貂毛筆也好，反正不要把顏料

列維坦　**河岸邊**
1890　油彩畫布
11×15.8cm
聖彼得堡國家俄
羅斯博物館收藏

搞的太均勻，要善用筆觸，用扁寬的畫筆，使細部模糊一些，或者刷一下後在上一層很薄的色。」

　　關於塗底子與透明顏料的罩染技巧，老一輩大師多麼善於運用這些技巧，受人尊敬的布留洛夫（Alexander Pavlovich Brullov, 1798-1877）甚至在未乾透的顏料上以透明顏色補筆，在複雜的技巧中，不能被束縛，展現我們面前的是海闊天空的繪畫天地。」

關於畫面上的主、次

　　列維坦在課堂上說到：「特別是那些位受過學院訓練的優秀畫家，畫聖像畫的師傅與描繪木盒的師傅，他們以高明的構圖技巧，善於在各種平、凹、凸面上，安排多而不亂人物群像，這個本領是了不起的，在各種形式的畫面上安排斷面、牆壁、海浪、花卉，他們具有豐富敏感是不可否認的。」

關於顏料性質

　　有一次課堂，列維坦叫學生默背大畫家柏連諾夫（Vasily

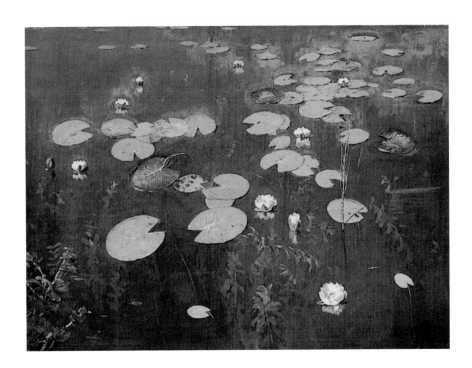

列維坦　**睡蓮**
1895　油彩畫布
95×128cm

Dmitrievich Polenov）經常使用的顏料特性，內容如下：

1. 白色顏料：要以鋅白與鉛白對半調和，特別是當它們作透明顏料的底子時應該如此。濃稠的白色可以使添加的透明使顏料更為光亮厚實。

2. 紅顏料：朱紅和鉛紅質料不同，鉛紅只能用作透明顏料時打底使用，要得到明亮的紅色需使用赭石。

3. 淡土黃與深土黃是最穩固的顏色，鉻黃不要與赭石混合。

4. 綠顏料裡面只有祖母綠土綠與氧化鉻是最堅固的。

5. 藍色顏料：群青、鈷藍、普魯士藍與鍛黃土色混合顏料可以調出很美、很透明、優美深沉的暗色調子，可惜會隨著時間變黑，不宜使用過多。

6. 紫顏料：紅紫色與藍紫色是穩固、用途普遍的顏料。

7. 褐色顏料：鍛黃土、生黃土、馬斯棕、卡賽耳赭土是穩固、用途普遍的顏料。

8. 黑顏料：象牙黑用於亮或是偏灰的調子、桃子黑可用於透明顏料使用。

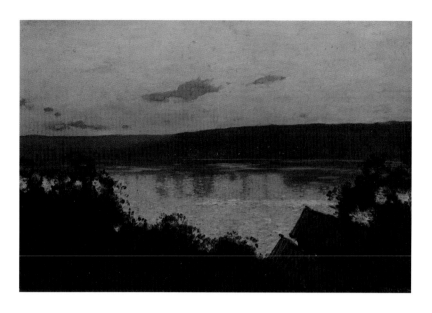

列維坦
伏爾加河岸傍晚
1888　油彩畫布
22×33.5cm
莫斯科私人收藏

關於筆觸

　　油畫課上，列維坦對學生提出關於「筆觸」的心得：「只有合乎形式的筆觸才是有表現力的語言，否則就是『空話』，提香就是用手指當筆，而謝洛夫有時也用大拇指參與行事。繪畫不是筆觸的游擊戰，需要與正確的形體關係與和諧的調子互相牽制，更不用畫的很光滑，追求那種甜膩的味道，大自然中沒有甜的發膩的感受，即使夕陽中也是樸實與和諧之感。」

關於色調

　　有一次列維坦對同學茹科夫斯基（Zhukovsky）說：「你看看！那位同學的海景畫的不壞，花園和其他東西卻像『女人的針線活』；刺眼的顏色像女人的尖叫聲，在自然裡沒有顏色！只有色調！。我們還沒完全掌握土地、水、天的關係，沒有分別主次的本領，這些顏色全都各管各的，這個『將顏色放在一起的本領』，弄懂色彩之間的正確關係，是最困難的。」列維坦甚至說到：「您的聽覺呢？色調的功能應該是發揮畫面上聽覺的效用，真正精彩的應該是從色彩中感受到聽覺！」

關於忠實度的辯論

列維坦要求學生要「有意識的面對大自，並且謝絕照抄實錄。」他的學生回憶：「我畫了一幅秋景，灰色調子中有一片明亮如春芽的黃綠色，來表現竹籬笆的前景，我打算把這片草綠色畫下來，但是無論如何與其他地方的色彩連接不起來。這時，列維坦朝我這邊走來，搖頭說：『您是既忠實又老實，但是這樣做有甚麼必要呢？只是在畫面上添加一塊毫無用處的綠色，如果減低綠色的彩度，畫面和諧了，這樣您算是一個騙子嗎？這不叫做欺騙，而是藝術上的深思熟慮，兩者式不同的。自然有時候會自己破壞規律，作品上面要避免這點。肖像畫家不畫牙痛中的將軍，雖然將軍有時也會牙疼！』」

視覺記憶法

列維坦說：「風景畫家比其他畫家更需要培養觀察與記憶力，沒有『視覺記憶力』，即使有習作為依據，也不可能產生好的創作。另外一方面，我反對虛構、公式化的技法和瑣碎的裝潢。」

夢境的畫面

有時在聽音樂或是詩歌朗誦時候，畫家腦子會升起一股模糊的形象，或是作夢中看到了一些甚麼，必須經過好幾次的草圖打樣才會明確出來。還沒有畫出來的影像就像一個糾纏不休的人，他告訴年輕藝術家：「一定要把影像弄出來才行！」

在祕密自然中隱藏

列維坦對於自己的作品要求十分嚴格，他說：「有時要完成一張畫是很難的，就怕毀於一筆之誤，工作室裡擺滿『面壁思

過』的畫布，都是快要成熟，卻不能急於求成的作品，有時只要兩、三筆就能結束，但就是這幾筆難以立刻決定。」

他總是擔心不能把自然界「隱藏的祕密」說的清楚，在意是否傳達「豐富的感受」，為了使觀眾即刻理解，他要求將作品內在的實質變得更深刻、更明確，而不是尋找「表面的東西」。

列維坦十分坦白地說到：「不需要死記對象，應該抓住東西的本質，憑著記憶可使我們的大腦中篩選出這些特質，如果記不了那麼多，就再觀察一次，直到成功為止。」

「沒有一張畫需要完全根據實景色描繪，過份解讀也破壞本質，要『使本質從個性中解放出來！』」他援引岡查洛夫的名言來為自己的看法佐證：「直接攝影下來的照片是可憐、無力的的複製，只有創造性的表達才會更接近自然，否則做一位畫家豈不是太容易了？」

詩歌與民間故事

列維坦臨終前，性格變得柔軟、悲天憫人，1899年他重病的時候甚至連一根草都不願意去破壞，任何人隨意破壞一片樹梢的葉子，都遭到列維坦的斥責，一反少年時期沉迷打獵的習性。

畫家常對學生說：「要以『俄國人的方式』來描繪俄國風景」，他常以詩句來解說自然，他也愛涅克拉索夫（Nikolay Nekrasov, 1821-1878）的詩，還有民間故事與神話。列維坦也熱愛外國藝術中「明亮」的東西，例如法國柯洛（Jean Baptiste Camille Corot, 1796-1875），列維坦更愛巴比松畫派，時常引經據典說明自己的藝術品味。

繪畫與音樂

列維坦非常熱愛音樂，據說他在畫〈墓地上的天空〉的時候，需要有人在他旁邊彈奏貝多芬的〈月光奏鳴曲〉，而他在畫〈暮秋〉的時候，是聽柴可夫斯基的音樂而完成作品的，他對學

列維坦漫步在布洛斯
小鎮所作的鉛筆速寫
1890

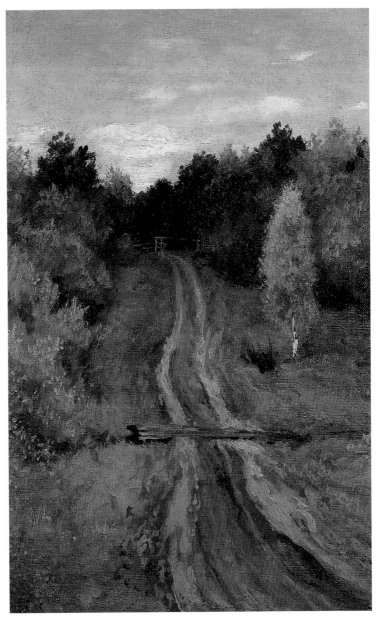

列維坦　**路**　1899
油彩畫布　53×35cm
莫斯科私人收藏

生說到：「繪畫應該像音樂一樣，曲子總有奏完的一刻！篇幅越
大，廢話就越多，篇幅一小，廢話自然少，畫面尺寸必須原自於
感受的密度，短小精幹好勝於大而無當。越是嚴密，越是緊湊，
就越富有表現力，作品就越鮮明。這樣才能造就平而不淡、濃而
不烈的作品。」

造訪〈晚鐘〉畫中世界
——布洛斯小鎮

列維坦故居博物館

Address：155555, Ивановская область, Приволжский р-н,

г. Плес, ул. Луначарского, д.4

Tel：（49339）4-37-82

e-mail：ples@aport.ru

票　　價：成人15盧布，小孩5盧布，學生7盧布。

開放時間：早上 9:00 至 17:00，午休時間 13:00 至 14:00

休 館 日：週一

交　　通：搭乘莫斯科市區直達公車 'Moskow-Ples'

或直達車 'Ivannov-Ples»

官方網站：http://www.museum.ru/M1579

http://www.ploys.org/expos

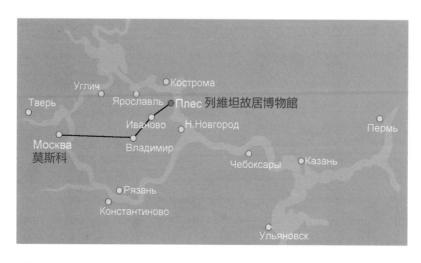

列維坦故居博物館相對
地理位置圖

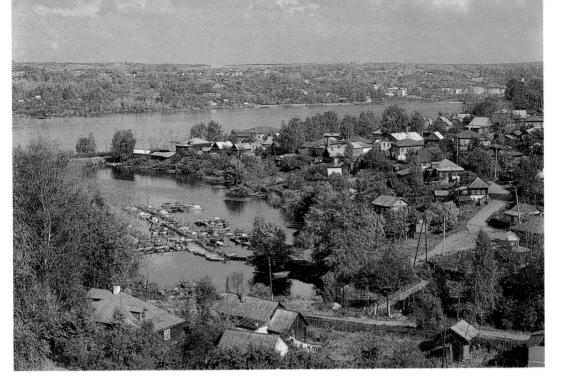

伏爾加河沿岸的小鎮風
景

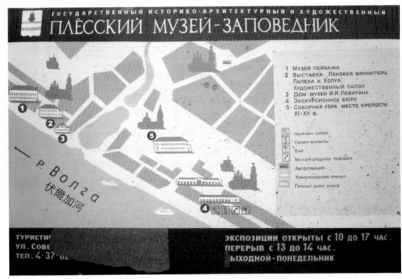

布洛斯小鎮
伏爾加河沿岸歷史、文
化、藝術、自然特殊保
護區地圖
1. 風景畫博物館
2. 民俗文物展覽館
3. 列維坦故居博物館
4. 遊客中心
5. 中世紀前的文物展館

　　每年夏季，俄羅斯總是特別熱鬧，似乎所有人的活力都甦醒
過來。2010年8月是列維坦一百五十歲冥誕，俄國城鄉各大美術
館，都推出這位「永遠的詩人風景畫家」盛大的紀念特展，為這
位享譽俄國與歐洲的風景油畫大師致上敬意。若要問誰是在俄羅
斯藝術史上最才華洋溢、最能捕捉天地天瞬間即逝的明亮閃光，

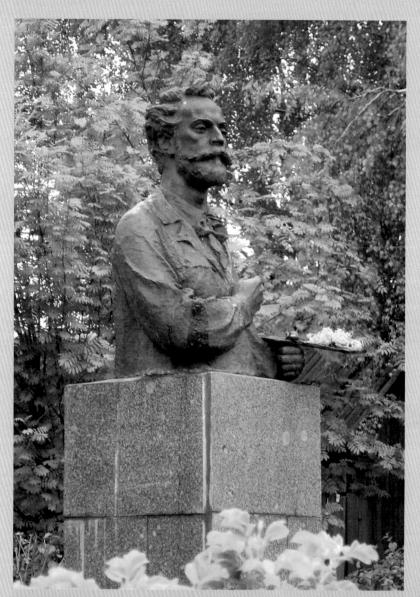

列維坦故居博物館公園的列維坦青銅塑像。一手持著油畫調色盤，一手撫著胸前，彷彿用心靈體會大自然的神情。畫家手中的調色盤上擺滿民眾對畫家的獻花。

列維坦故居大門入口
（左下圖）
列維坦故居博物館門牌
（右下圖）

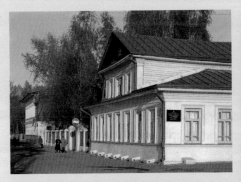

當年列維坦畫室小屋今日改建成列維坦故居博物館對外開放

列維坦故居博物館一樓陳設

列維坦故居二樓保留畫家工作室的陳設，列維坦曾經使用過的畫架。

列維坦故居二樓，列維坦曾經使用過的書桌。

列維坦故居二樓保留畫家工作室的陳設，列維坦曾經使用過的畫架。

列維坦故居的餐廳

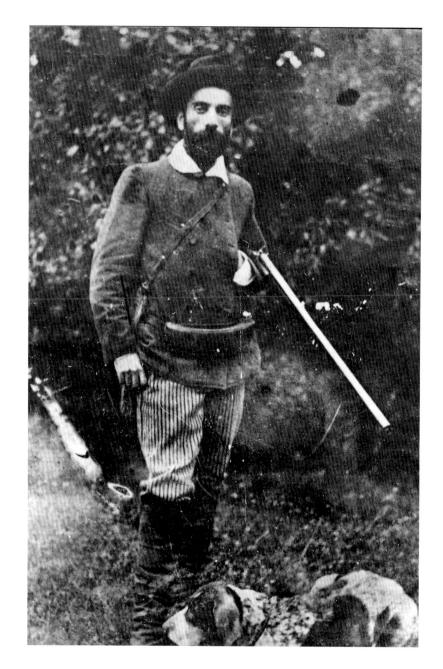

列維坦故居中陳設的
列維坦青銅塑像

打獵時的列維坦
1885　黑白攝影

擁有戲劇化的一生，除了俄國文豪詩人普希金以外，恐怕只有列
維坦一人！關於列維坦的溢美之詞無數，例如藝評巴烏斯托夫斯
基（Konstantin Georgiyevich Paustovsky, 1892-1968）稱他「俄羅斯
大自然的第一位歌手」。列維坦畫作中的靈性之美，令人聯想到

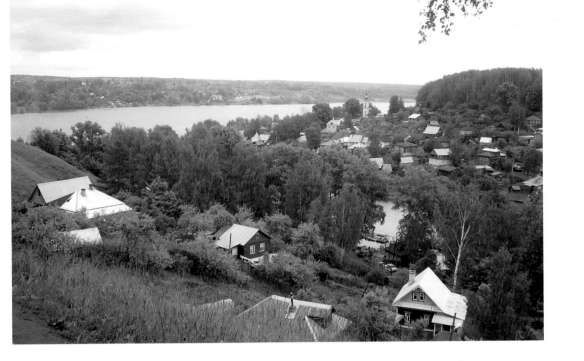

伏爾加河岸的小鎮，孕育出〈**晚鐘**〉、〈**靜謐的修道院**〉經典傳世之作。

徐志摩詩句裡的飄逸，而銀冷灰色調又令人想起法國畫家柯洛作品，早逝的一生令人想起梵谷的悲劇，這些聯想與冠冕都因為畫家擁有閃耀的才華，列維坦究是獨一無二的。

造訪畫中世界——
莫斯科西北方小鎮布洛斯（Plios）

　　據說追求夢想的人，一路上總會遇上拔刀相助的奇遇。回憶2002年秋獨自尋寶的一段驚險旅程，我支身從聖彼得堡坐夜車到莫斯科，再從莫斯科搭乘8個小時的公車，深夜中，來到了上頭寫著《г. Плёс》黑漆漆的公車站牌，在夜裡無處可去的情況下，我只好投宿在站牌旁邊的俄羅斯軍醫院。我在慌張又故作鎮定的情況下，只見大門玻璃裂開、恐怖破舊、地上處處血漬斑斑的醫院入口，警衛室的窗戶裡坐著一位滿臉皺紋、牙齒只剩幾顆的老婆婆。這位老婆婆（操著母音特重的俄國南方口音）在深夜居然收留了我，她慷慨地給我一杯冒著白煙、熱騰騰，加了很多白糖的紅茶、一條刺刺厚重的軍用毛毯，並且讓出她窄小的鐵床，使我

列維坦駐足取景的小鎮位於伏爾加河沿岸，純樸的小鎮風光孕育了畫家筆下桃花源世界，遊客到布洛斯小鎮，也彷彿可以感受到憂鬱畫家列維坦在此地沉思、漫步的身影。

眺望布洛斯小鎮樹林與伏爾加河畔美景

在飽受疲憊的摧殘下，一覺到天亮。

　　一大清早，在不熟悉的地方跌跌撞撞中甦醒過來，我尷尬的向老婆婆告別，拖著沉重的行李箱沿著伏爾家河岸，沿著腦中的印象，金色的矮樹叢，居然找到了列維坦筆下〈晚鐘〉的綠色教堂！我走著走著，奇蹟似的發現作品〈金秋〉裡的那個暖褐色的乾草堆，還有深邃的荒原。我像是進入《愛麗絲夢遊仙境》的奇幻世界，一腳踏入多情的列維坦跪在森林裡向瑪麗亞求婚的一幕場景。

　　一定有無數愛好藝術的列維坦信徒，像我這樣，不遠千里造訪作品〈晚鐘〉的世

列維坦故居博物館館長
奧勒嘉女士

界。為了呼吸「列維坦呼吸過的空氣」，踏著他走過的草皮，便覺得心滿意足！

這兒不像荷蘭梵谷故居的周圍，已裝點成現代摩登的樣子，今天莫斯科西北方的布洛斯小鎮，依舊是上個世紀的情調——一派老俄式的純樸寧靜。

列維坦故居博物館館長專訪

經歷「俄羅斯軍醫院」的震撼教育，我鼓起勇氣向列維坦故居博物館的警衛，提出採訪館長的來意，原本只想碰碰運氣，竟然一切順利的有如神助。

擔任館長的奧勒嘉女士，是一位六十多歲面容慈祥和藹的學者，她同意親自導覽，從館外的由女雕塑家迪迪金娜（Николая Васильевича Дыдыкина）為列維坦半身肖像開始說起，她熱情的引我進入兩層樓平房式的列維坦畫室、參觀畫家的起居間、餐廳與花園。故居中保留了樸素，甚至有點簡單的樣貌，然而「樸素」與「簡陋」的一線之隔，在於才德，有才又有德，可使棚壁生輝的道理，就是「山不在高，有仙則靈」！

訪談之間，我很白目的迸出一句：「瞧！這兒列維坦的作品很少呢！」，奧勒嘉女士慢悠悠的回答：「人們來這裡不是來看畫的，列維坦的作品對我們俄國人來說太熟悉了，人們不遠千里造訪此地，是為了一睹列維坦筆下的大自然，親臨畫家走過的道路，睹物思人。列維坦寄住此地時，屋主是個商人，這裡經過戰亂一度淪為紡織廠與孤兒院，列維坦博物館是政府舉債的狀況下，重新修復一草一木，突破重重困難才再度對外開放。三十年前我的工作是小鎮的旅遊導覽，目睹這一切的發展，家園逐漸恢復可愛的樣子，真是令人感到欣慰！」

館長繼續說到「列維坦沒留下子嗣，他的遺書中希望家人將所有的書信燒毀，因此對於列維坦生平的理解，史學家僅能投透過稀少的文獻，旁敲側擊出畫家的一生，謎底只在作品裡作沉默的回答。」

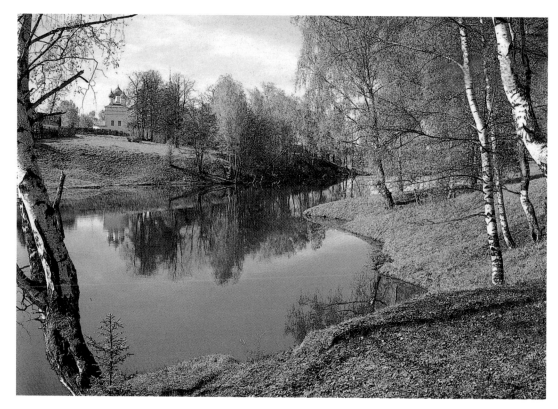

布洛斯鎮白樺樹林。幽靜明媚的小鎮，留著畫家駐足的痕跡，彷彿空氣也瀰漫著列維坦在天之靈的氣息。

大師之靈的守護

　　藝術家的光芒，往往成為地方最佳觀光資源，吸引源源不絕的旅客與愛慕者造訪。　列維坦將〈晚鐘〉景色烙印在畫布上，使俄羅斯政府將現實中的小鎮，規畫成國家歷史文化藝術保護特區，每年有固定大筆經費進行妥善整理。我想列維坦在世的時候，應該沒有想到他的畫作，竟然成為小鎮堅固的庇護傘。

　　我悄悄的散步在布洛斯小鎮的伏爾加河岸邊，靜睹這條流經千年歷史的巨河，孕育俄國人的生命，也孕育許多大畫家的靈感，這裡保留畫家列賓尋找「拉船縴夫」入畫的情景，薩夫拉索夫畫著「山岡上一抹奇妙光線」，也孕育列維坦的靈感。

　　感謝冥冥之中大師的在天之靈，還有那位俄羅斯軍醫院裡面目猙獰卻慈祥無比的老婆婆，旅行中隨時讓人發現，世界上處處有令人驚喜、值得感恩的一刻！

布洛斯小鎮裡的風景畫
博物館門牌

風景畫博物館告示牌

風景畫博物館

Address：155555ф г.Плес,Ивановская обл ул. Луначарского, 20

Tel：（49339）4-32-64

票價：成人12盧布，小孩五盧布，學生七盧布。

開放時間：每年5/1到9/30。

每天 9:00 至 17:00，午休時間 14:00 至 15:00。

休 館 日：週一、每月最後一個星期五。

交 通：從莫斯科乘坐直達公車 'Moskow-Ples'

或是從金環城直達公車 'Ivannov-Ples»

官方網站：www.museum.ru/M2571；www.ploys.org/expos

　　1997年11月，俄國政府在伏爾加河岸興建一棟白色四樓建築，三百坪室內空間展示百年來俄羅斯風景畫的發展史，還有俄羅斯豐富的民俗工藝品，例如木製漆器盒上的華麗彩繪，金絲銀線編織品，從刺繡，到家飾品，令人目不暇給。

　　從博物館的收藏從繪畫到家具，你可以看到俄羅斯鄉間傳統藝品的風格不斷地演變成形，風景畫不稀奇，風景畫在椅背上、一朵雲在茶盤、一片山景在瓷器上、萬紫千紅的夕陽編織成窗簾的裝飾、勾勒成地毯的花紋，就顯得稀奇少見了。特別是蘇聯時期的政治氛圍，讓許多畫家寄情繪製風景畫，許多饒具個人

風景畫博物館大門入口
（左下圖）
風景畫博物館樸素的建
築外觀（右下圖）

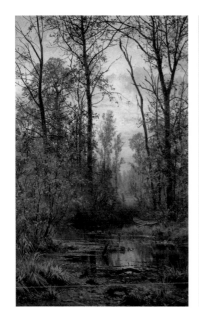

特點，材質特殊的風景畫作品也陳列在館中。館裡中不乏大師名
作，更多是描繪精巧特殊、令人拍案的作品。

　　風景畫作為什麼受人喜愛？主要原因當然出自人類熱愛自然
的天性，為了突破生活範圍窄狹的侷限，想辦法讓大自然走進生
活空間的方式之一，更重要的原因，我想是風景畫的世界裡存在
一個讓精神可寄託的美好東西。

追求卓越美好的心靈品質

　　著作《金薔薇》的蘇聯作家帕烏托夫斯基（Konstantin
Georgiyevich Paustovsky），曾對當時同儕有這樣的評述：「有兩
類作家。其中一類作家自視極高，把自己在文學史上的位置看得
很高。另一類作家，我們住得很近，每當半日的工作結束，他走
出房間，都會感歎說：『天啊，我已經文思枯竭，再也什麼都寫
不出來了！我不明白文學是何物！』在整個創作過程中，他每每
自我拷問，是否已經江郎才盡了。但他依然是本世紀最重要的作
家之一。」列維坦屬於後者，是一位不斷自我要求、生性謙遜平
和的畫家。列維坦的作品向我們展現一個人在精神上應該寄託的

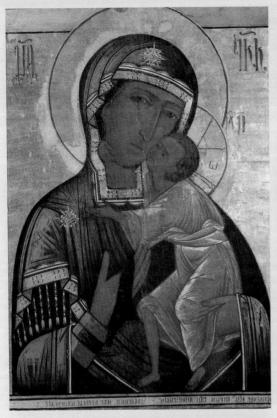

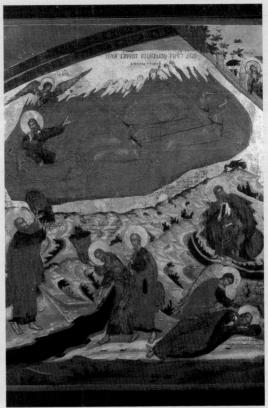

布洛斯鎮民俗工藝博
物館裡的收藏品

布洛斯鎮民俗工藝博
物館藏十六世紀東正
教〈聖母與聖子〉聖
像畫（左上圖）

美好東西，似空山新雨後的清澈甘泉，甜甜地流淌著，若人類美
好的心靈品質尚存，這種浪漫情調的詩意，就具有其永久的價
值。

　　當我們感受藝術，除了感官暢快外，更能為腐朽的靈魂尋找
一點童年的純真、對事物單純的感動。

他是獻給地球的禮物

——謙和富足的內在美

關於塵世間的「美」到底從哪兒來，俄國作家高爾基（MaximGorky, 1868-1936）說的精闢：「美的源頭在哪？沙漠裡沒有美，沙漠之美存在於阿拉伯人的心靈裡。芬蘭的陰沉冰山裡也沒有美，是芬蘭人藉由想像力賦予國家的嚴峻之美。列維坦發現了俄羅斯風景中的美，更將他謙和富足的內在美，化為不朽的傑作，他將自己作為一個『美的禮物』送給地球。而人們報以無限的熱愛來回饋這奇妙的禮物。」

1900年列維坦的工作室有一幅未完成的大畫，是畫家陷入動脈擴張危機的時刻，感受到死亡的迫近，他將一生累積的創作經驗，奮力的投注在塑造一幅〈不朽的俄羅斯大地〉作品上。

列維坦生命中最後數月在忘我的勞動中度過，作品中充滿火焰散發作者對自然與俄羅斯的熱愛，畫家用歡樂的色調來向短暫的生命告別，他把這幅作品稱為〈羅斯〉。（古俄羅斯又簡稱為「羅斯」）。

當人們來到俄羅斯博物館列維坦大廳參觀時，會發現這張夕陽光輝中，雲朵在空中飄浮著，森林的倒影彷彿在大河上發出深沉的低吟。契訶夫在列維坦生前就已經看到他全部的才能，在弔祭列維坦的追思會上他說：「列維坦是偉大的獨樹一幟的天才，他的作品清新有力，他引發無聲卻永恆的革命。可惜真是死的太早了。」

畫家謝洛夫在1900年為死後的列維坦繪製一張炭筆肖像，以照片和列維坦的哥哥阿道夫‧列維坦作為模特兒，謝洛夫驚人的再現列維坦面貌的總合特徵。

所有接近過列維坦的人，擁有過列維坦作品的畫廊與藝術愛好者，都認為列維坦是從天上被派來受苦的精靈，作為獻給地球的禮物。

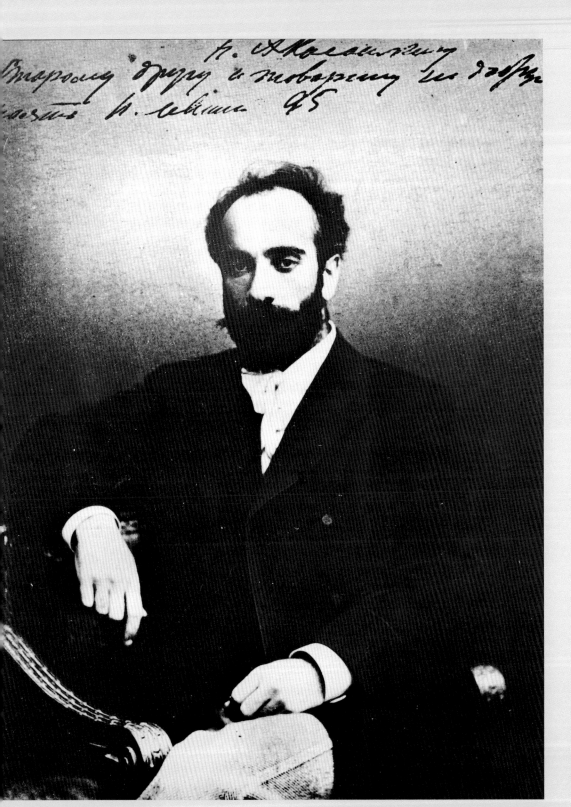

列維坦　1890年末　黑白攝影

列維坦年譜

列維坦的簽名式

1860	1860年8月18日生於俄羅斯科爾諾省（Kowno region）沃伯倫火車站（Wirballen）附近（今日立陶宛共和國）。哥哥阿道夫、姊姊捷列札、伊薩克·列維坦排行老么。
1873	十三歲。8月進入繪畫雕塑建築學校。
1875	十五歲。母親病逝。
1876	十六歲。極度貧困和成績優異而豁免學費。
1877	十七歲。父親病逝。 在薩夫拉索夫領導的風景畫室學習，第一次參加第五屆回魂展覽會的學生作品展覽，〈黃昏〉、〈春晴〉獲得小銀質獎章。
1878	十八歲。在學校的第一屆學生作品展覽會上展出〈西蒙諾夫修道院風景〉。
1879	十九歲。根據沙皇緊急命令強迫猶太人遷出莫斯科，列維坦一家移居到莫斯科郊區的薩爾特科夫卡村（г.Салтковка）。阿道夫列維坦為弟弟畫肖像的作品〈索尼可夫之秋〉被特列恰科夫收購。與瑪麗亞·契訶夫發展戀情，列維坦求婚未遂。

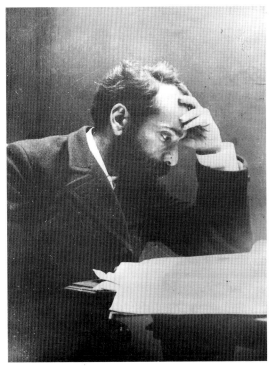

1880年末，閱讀中的列
維坦

1880年，攝於工作室的
列維坦（右上圖）

1880	二十歲。在小鎮奧斯坦金諾（Останкино）照顧重病的姐姐。
1881	二十一歲。寫生素描作品獲得學院頒發小銀質獎章。
1882	二十二歲。在莫斯科藝術學院的柏連諾夫（Vasily Polenov）工作室習畫。
1883	二十三歲。被學院否決大銀質獎章畢業作品與畫家稱號。
1884	二十四歲。作品〈耕地的黃昏〉參加第十二屆巡迴展覽。為馬蒙托夫（Savva Ivanovich Mamontov）劇院畫布景。
1885	二十五歲。住於馬克西莫夫卡村。憂鬱症自殺未遂，移居小鎮巴布金諾（г.Бабкино），創作〈伊斯特拉河〉習作。
1887	二十七歲。結識女畫家索菲亞·比德羅夫娜·庫夫申尼科娃（Софья Петровна Кувшинникова）譜出一段

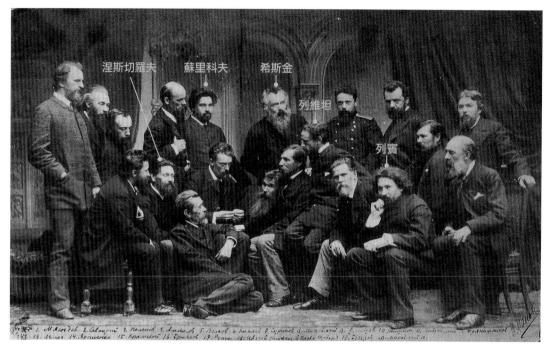

俄羅斯美術家協會成員
合影：列賓（中右）、
克拉姆斯科伊、列維坦
等人　1885

不倫戀曲。帕維爾・特列恰科夫收藏列維坦的兩張習
作。結識契訶夫展開終生亦師亦友的情誼。

1888　　二十八歲。赴伏爾加河寫生〈伏爾加河的陰天〉、
〈薄暮〉，住在布洛斯小鎮。

1889　　二十九歲。第三次赴伏爾加河，在布洛斯（г. Плёс）
小鎮創作〈白樺樹林〉、〈金色的布洛斯〉、〈雨後
的布洛斯〉、〈斯洛柏德卡的金秋〉。住在友人謝爾
蓋・莫羅佐夫（Сергей Морозов）畫室作畫。

1890　　三十歲。春季第一次出國遊歷法國、義大利。創作
〈地中海之濱〉、〈柏迪蓋拉的近郊〉、〈破舊的小
院〉、〈幽靜的去處〉。

1891　　三十一歲。租下謝爾蓋莫洛左夫（Сергей Морозов）
的家當作畫室。

1892　　三十二歲。獲選巡迴展覽協會展成員。帕維爾・特列
恰科夫收藏〈破舊的小院〉。夏季住在契訶夫的別墅
（特書爾省）並創作〈湖邊〉、〈清風〉。

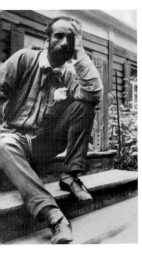

1890年末，列維坦
30歲，攝於工作室前

列維坦　1880
鉛筆速寫（右上圖）

1893	三十三歲。帕維爾·特列恰科夫收藏作品〈湖邊〉。契訶夫寫作小說《一個跳來跳去的女人》與列維坦發生嚴重爭吵。夏季住在下新城的伯爾金諾（俄文г.Поркино）小鎮，創作〈通往弗拉基米爾之路〉草圖。作品〈幽靜的去處〉變體畫在芝加哥萬國博覽會俄國館展出。創作〈淵邊〉、〈通往弗拉基米爾之路〉完成。
1894	三十四歲。謝洛夫為列維坦畫肖像畫。開始創作〈墓地上的天空〉。
1895	三十五歲。一月與契訶夫和解，春季住在柯爾卡莊園，創作〈三月〉、〈春汛〉、〈春天〉、〈殘雪〉、〈金秋〉、〈清風〉。
1896	三十六歲。帕維爾·特列恰科夫收藏〈三月〉、〈金秋〉。參展下新城（俄文Нижний Новгород）全俄藝術展覽會。在慕尼黑萬國博覽會上展出〈雷雨〉、〈陰天〉、〈穀倉〉。遠赴芬蘭，完成作品〈遺跡〉。雕塑家麗斯（M.Y.Лис）為列維坦製作青銅肖像。
1897	三十七歲。獲得院士稱號，證實羅患心臟病。第三回遊歷歐洲、維也納、義大利、瑞士、德國畫阿爾卑斯

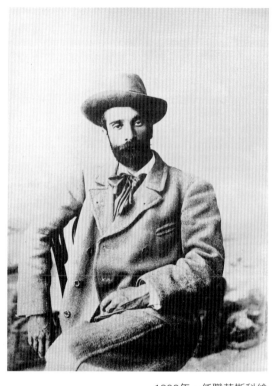

山。在莫洛左夫的烏斯佩思科耶莊園作畫。發表弔念恩師薩夫拉索夫的文章。創作〈春汛〉、〈秋天的公路〉、〈暮秋佳日〉。被慕尼黑〈分離派〉美術協會邀請為正式會員。

1898　三十八歲。完成作品〈靜謐〉、〈湖〉、〈羅斯〉、〈雷雨〉。在「分離派」國際藝術展覽會上展出〈墓地上的天空〉、〈殘雪〉、〈林間草地〉、〈小溪旁〉。任職莫斯科繪畫雕塑藝術學院風景畫班教授。

1899　三十九歲。《藝術世界》雜誌舉辦展覽會上展出作品〈暮色〉、〈海岸〉、〈阿爾卑斯山〉、〈夕照〉、〈靜謐〉、〈城堡〉、〈秋〉、〈黃昏〉。第二十七屆巡迴展覽會展出〈晴朗的秋天〉、〈夜〉、〈薄暮〉、〈雷雨〉、〈早春〉、〈暮色〉。在慕尼黑國際藝術博覽會上展出〈草垛〉、〈靜謐〉、〈最後的光線〉（〈夏日黃昏〉）、〈茅屋〉、〈黃昏裡的

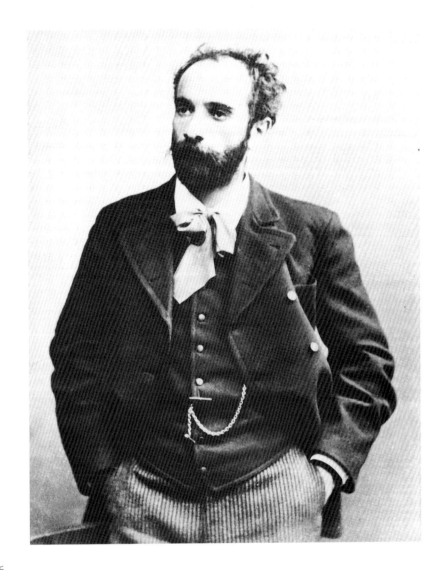

列維坦38歲　1898
黑白攝影

列維坦的墓碑位於莫斯
科少女修道院墓地

乾草堆〉、〈暮色中的板棚〉。雕塑家特魯別茲科
伊（Трубецкой, Павел Петрович）為列維坦製作全身
像。

1900　四十歲。《藝術世界》雜誌舉辦的展覽會上展出創
作與二十餘幅習作。完成作品〈三月初〉。參加第
二十八屆巡迴展覽會。繼續創作〈湖〉、〈割草〉。
參加巴黎萬國藝術博覽會展出〈秋〉、〈早春〉、
〈月夜〉、〈春〉。於克里木作畫、病重，逝世於7
月22日八點35分，享年三十九歲。

國家圖書館出版品預行編目資料

列維坦：俄羅斯風景畫派大師 / 馬曉瑛撰文.
-- 初版. -- 臺北市：藝術家，2011.04
面；公分. -- (世界名畫家全集)

ISBN　978-986-282-018-6（平裝）

1.列維坦（Levitan, Isaak Il'ich, 1860-1900）
2.畫論 3.畫家 4.傳記 5.俄羅斯

940.9948　　　　　　　　　　100005902

世界名畫家全集
俄羅斯風景畫派大師

列維坦 Issac Levitan

何政廣 / 主編　　馬曉瑛 / 撰文

發行人　　何政廣
主編　　　何政廣
編輯　　　王庭玫、謝汝萱
美編　　　王孝嫩
出版者　　藝術家出版社
　　　　　台北市重慶南路一段147號6樓
　　　　　TEL：（02）2371-9692～3
　　　　　FAX：（02）2331-7096
　　　　　郵政劃撥：01044798 藝術家雜誌社帳戶

總經銷　　時報文化出版企業股份有限公司
　　　　　新北市中和區連城路134巷16號
　　　　　TEL：（02）2306-6842
南部區域代理　台南市西門路一段223巷10弄26號
　　　　　TEL：（06）261-7268
　　　　　FAX：（06）263-7698
製版印刷　欣佑彩色製版印刷股份有限公司
初版　　　2011年4月
定價　　　新臺幣480元

ISBN 978-986-282-018-6（平裝）